店面商超手绘POP速成专家

POP常用字临摹字帖

纪晓旭 主编

印刷工业出版社

图书在版编目（CIP）数据

POP常用字临摹字帖/纪晓旭主编.－北京：印刷工业出版社，2013.4
（店面商超手绘POP速成专家）
ISBN 978-7-5142-0808-5

Ⅰ.P… Ⅱ.纪… Ⅲ.广告－美术字－字帖－中国－现代 Ⅳ.J524.3

中国版本图书馆CIP数据核字（2013）第059975号

店面商超手绘POP速成专家

POP 常用字临摹字帖

纪晓旭　主编

责任编辑：李　毅　　　　　　　责任校对：岳智勇
责任印制：张利君　　　　　　　责任设计：张　羽
出版发行：印刷工业出版社（北京市翠微路2号 邮编：100036）
网　　　址：www.keyin.cn　　　　pprint.keyin.cn
网　　　店：//pprint.taobao.com
经　　　销：各地新华书店
印　　　刷：北京佳艺恒彩印刷有限公司

开　　本：787mm×1092mm　　1/16
字　　数：80千字
印　　张：7
印　　次：2013年5月第1版　　2013年5月第1次印刷
定　　价：23.00元
ＩＳＢＮ：978-7-5142-0808-5

如发现印装质量问题请与我社发行部联系。　直销电话：010-88275811

　　《店面商超手绘POP速成专家》系列丛书，着重介绍的是实用手绘POP的书写与绘画技巧，书旨在用最简单易懂的方式来指导读者快速掌握并运用这些书写绘画技巧，并真正应用于实践。图书突出呈现更多的细节图与分解步骤，技巧介绍循序渐进，能真正让"零基础"的读者摇身变成"店面商超手绘POP专家"。本系列丛书也是原《手绘POP绝对实战》系列的改版与升级，保留了原系列中的精华和读者喜爱的学习方式，并进一步把原有技巧进行细化与延伸，还加强了自我练习部分的训练，让读者能更加直接地吸收书中的内容并加以运用。

　　《POP常用字临摹字帖》是《店面商超手绘POP速成专家》系列丛书之一，配合已出版的《手绘POP绝对实战——创意字体》一书中讲解的POP书写方法，

提炼了日常学习与工作中最常用的、最具代表性的258个常用字加以强化练习，让读者的练习更有针对性和目的性，也提高了图书的实用性。本书按照练字的习惯，用最原始的描摹方式进行书写训练，分解笔画、提炼字骨、确定走向、由浅入深。让习字更轻松，让读者在潜移默化中快速掌握写法。

　　本字帖不仅适合广大POP自学者作为描摹范本使用，还可以作为店面商超美工师的参考工具书，也可以作为培训学校的辅助练习册。

吉米手绘POP培训机构

2013年3月

PART1 书写前的准备

PART2 偏旁部首常用字练习

CONTENTS

PART3 常用词组练习

CONTENTS

CONTENTS

PART4 常用复杂字练习

PART1
书写前的准备

所使用的工具

针对POP字体的练习主要选择使用6mm斜头马克笔，这种笔也是市面上最常见的一侧斜头的记号笔，国产马克笔的质量良莠不齐，宽度也不是很规范，不过作为练习也是可以选择使用的。在使用中要注意

的是笔尖的硬度，发现变软、松散或开叉就不要再使用了。

更值得推荐的还是进口品牌的马克笔，精细切工的笔尖能使书写后的笔画更工整，笔触更标准。

吉米POP标准字体介绍

吉米POP标准字体是最常用的POP字体，可以作为POP海报、插画、标题等各个部分的文字书写样式，其特点是规范中带有异变、工整却不拘一格，秉承着POP字体一般书写规律的同时，又有着自己独特的书写要点。

◎ 横不平、竖不直

书写时横不平，竖不直，但至少留一笔"平的横"与"直的竖"，位于字体横竖轴的位置上。"平的横"这一笔位于字体腰部，用来对齐一个连续的横排文字，使整个段落看起来像是用一条线来贯穿的，这样视觉效果就会更工整些，不管其他笔画怎么变化，终究有一条不变的暗线贯穿始末，这就是亦静亦动的高级境界。

"直的竖"是指对于每个独立的字来说需要有一条垂直笔画来支撑它的重心。字体重心存在于每个字中，即使没有竖画的字也要找到它的重心。重心稳定了，不管笔画如何变化，"字"仍然是稳定的，不会觉得歪掉或倒掉。

◎ **外观呈倒梯形**

倒梯形的特点是上边长、下边短，左腰左斜、右腰右斜。体现在字体中就是要求位于字体顶部或上部的横向笔画长度拉大，底部的横向笔画缩短，位于字体左侧的竖向笔画左斜，反之右斜。

◎ **笔画分布上下均匀**

均匀分布笔画密度，这样看起来重心相对于平时字体会偏下，在疏密缓急上区别于平时的书写文字。

◎ **笔画富于变化**

POP字体中的横竖变化比较少，主要是角度的倾斜变化，而形式的变化主要体现在点、框、撇、捺上。

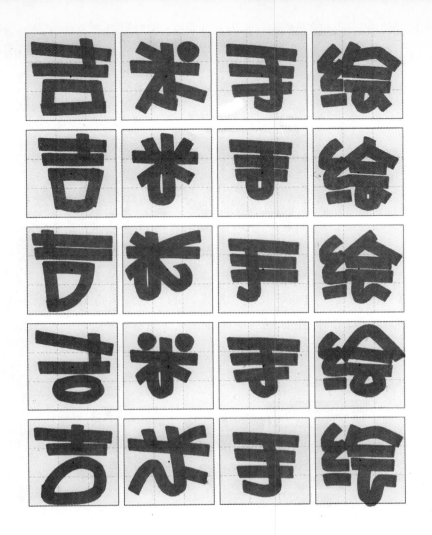

 基础笔画的写法

◎ 横

笔尖为竖向，由左向右横向运笔，笔画形状为长方形。

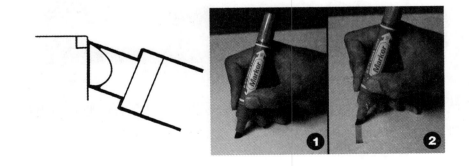

横画的变化在于角度的倾斜，多为右上到左下的倾斜，其中字体最上面的横画一定是这个角度，不允许向右上翘起，向右上翘起的横画会被理解为撇画的一个种。

字体中横画的长度安排是等长或长度递减的，这样可以使字体外观看上去丰富而饱满。书写时横画的间距也应当均匀并且是尽量缩小的。

◎ 竖

笔尖为横向，由上到下竖向运笔，笔画形状为长方形。

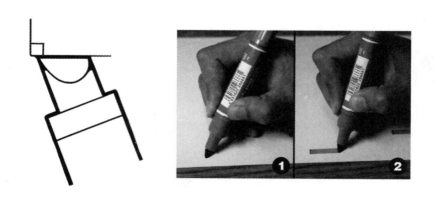

竖画的变化也在于角度的倾斜，字体左边的竖画和单独的竖画多为左上到右下的倾斜，字体右侧的竖画由右上到左下倾斜。

字体中的竖画长度对比也要减小，趋于等长，出头要少，与横画对比来说竖画更短、间距更大。

横竖交叉后竖画出头很少，很多时候为了减少笔触的外露，会把竖画处理成竖钩，并把钩的笔触藏在相邻的笔画中。

◎ 撇

撇画的写法最多，使用时也有很多的变化。

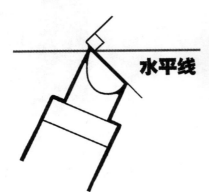

水平线

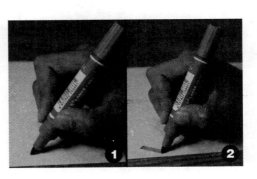

直线撇，笔尖为捺向由右上至左下运笔，多用于笔画少结构简单的字体或偏旁。

弧线撇，运笔做弧线轨迹并且对应轨迹做转笔动作，使用较少，多用于直线笔画过多的字体中，以更加适应形式的变化。

折线撇，横向笔尖竖向运笔，笔画中做原地转笔后延续撇画，这种撇在偏旁组合中经常出现。

撇为勾，两笔衔接组成，转折小巧可爱，使用较多。

◎ 捺

笔尖竖向微斜向右，左上至右下运笔。接近角度变化后的横画。

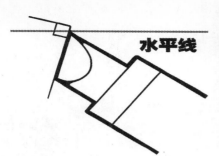 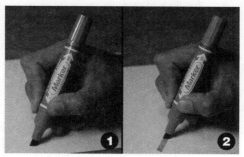

◎ 点

分为两种，分别是方点和圆点。方点可为短横、短竖、短撇、短捺。斜头笔写圆点是竖直笔杆用笔尖顶端画出的，斜头笔无法大角度转笔。方点和圆点在使用时有一定的区别，方点作为一个小笔画，一定要连接在一个主体的笔画上才不会显得零散，而圆点是没有外露笔触的，独立出现也很漂亮。

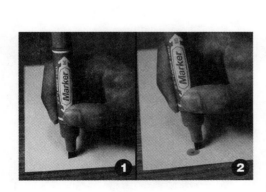

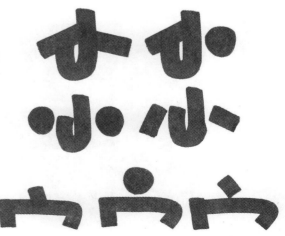

不过，以点画组成的几个偏旁写法和使用是被区别在此规律之外的。

三点水　　　　两点水

四点底

心字低

◎ **框**

框的变形很多，可以压扁或拉长，也可以变圆。字体中的框更是可以大胆地夸张或变形。

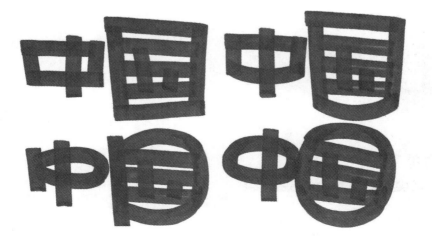

◎ 左钩

竖向笔尖略带向右倾斜，由左向右做弧线运笔，运笔过程略带转笔，以调整笔尖与运笔的走向垂直，收笔的笔尖角度应该为竖向并藏于相应主体笔画内部。

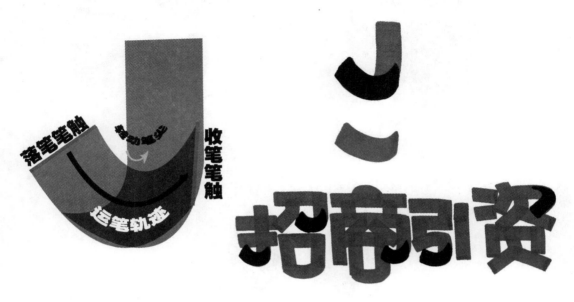

另外一种钩画的形式与书写方法与圆角衔接竖折的写法相似，更突出了钩的高度。

◎ 右钩

竖向笔尖落笔，由左向右上做弧线运笔，运笔过程略带转笔，书写时调整笔尖与运笔的走向垂直，收笔时笔尖角度向左倾斜。

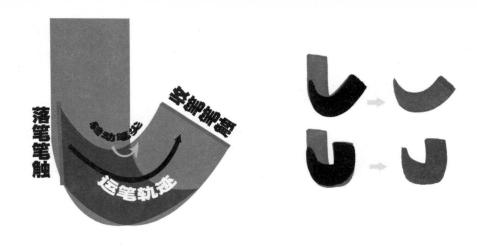

"女"与"心"字在POP字体中有独特写法。

竖画右钩在POP字体中替代了竖提和竖弯钩的写法和形式。

　　基本笔画的介绍就到这里，如果想深入学习和了解POP字体的书写规律和方法，请参见本系列图书中已经于2011年9月出版的《创意字体》一书。本字帖配合系列图书一起使用效果更佳。

PART2
偏旁部首
常用字练习

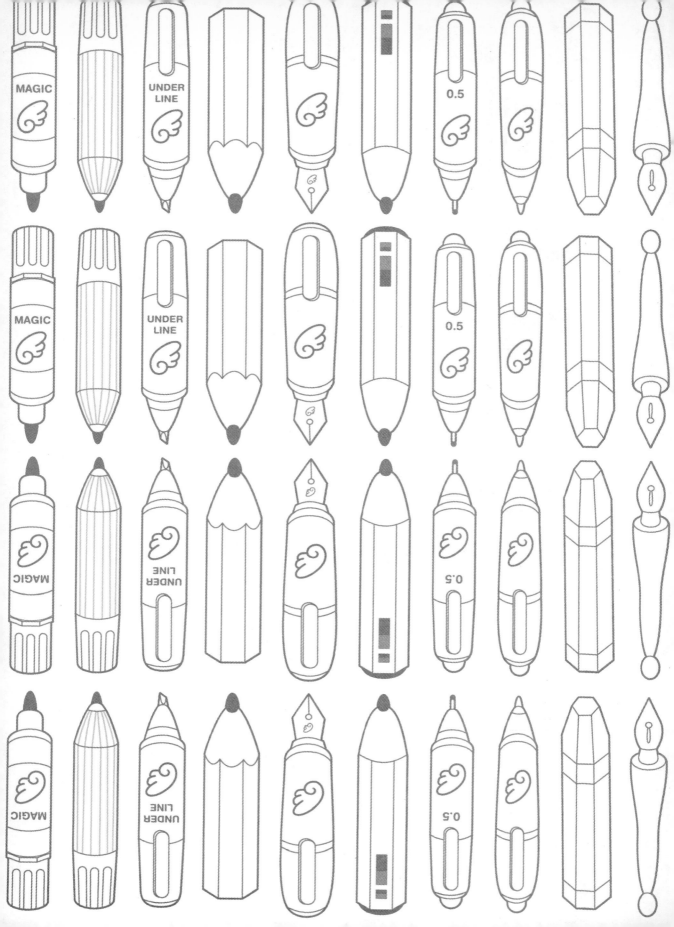

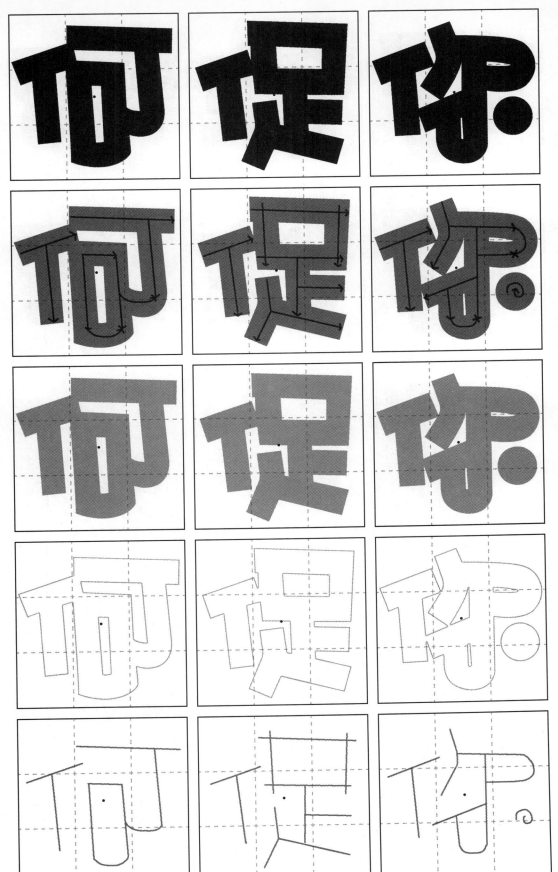

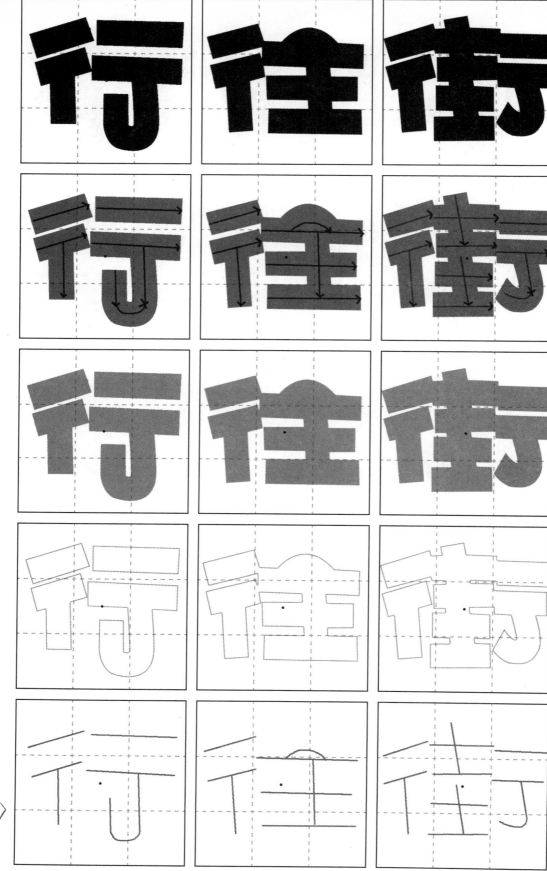

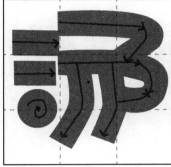

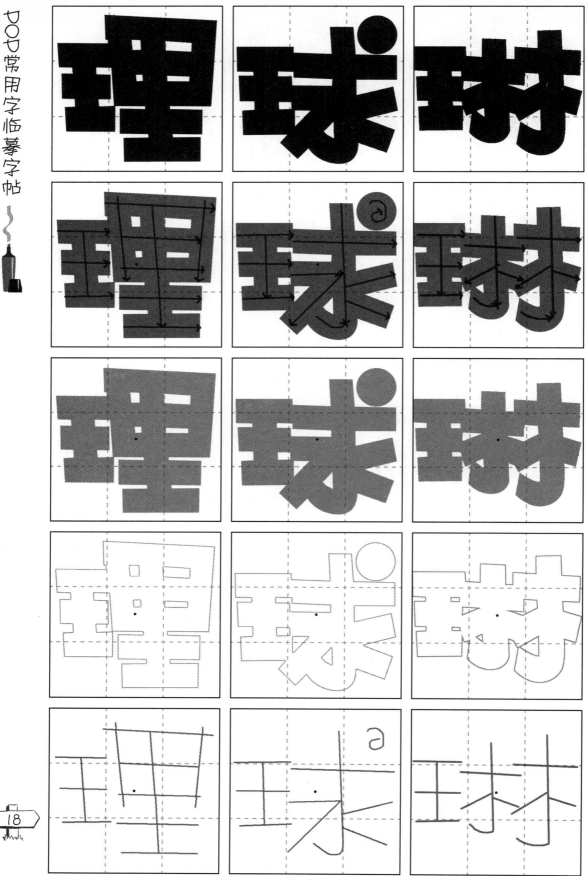

呢 吗 哦

呢 吗 哦

呢 吗 哦

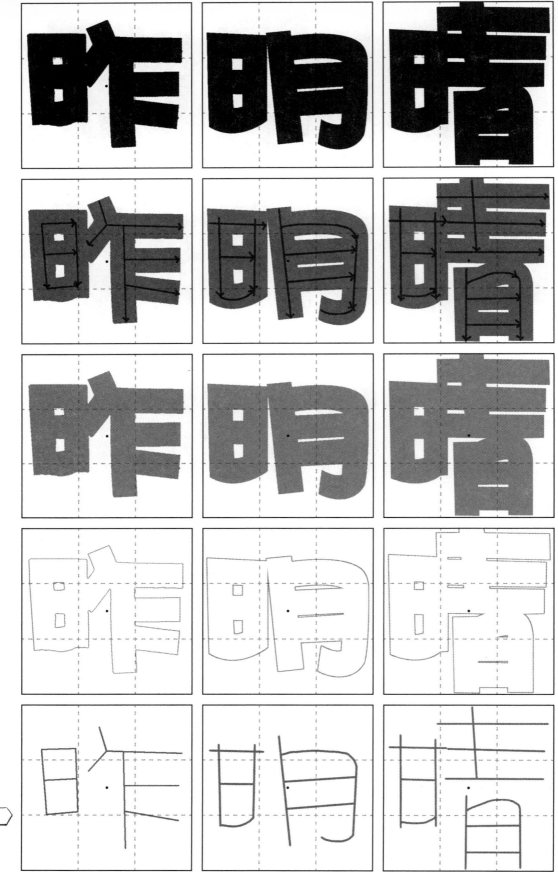

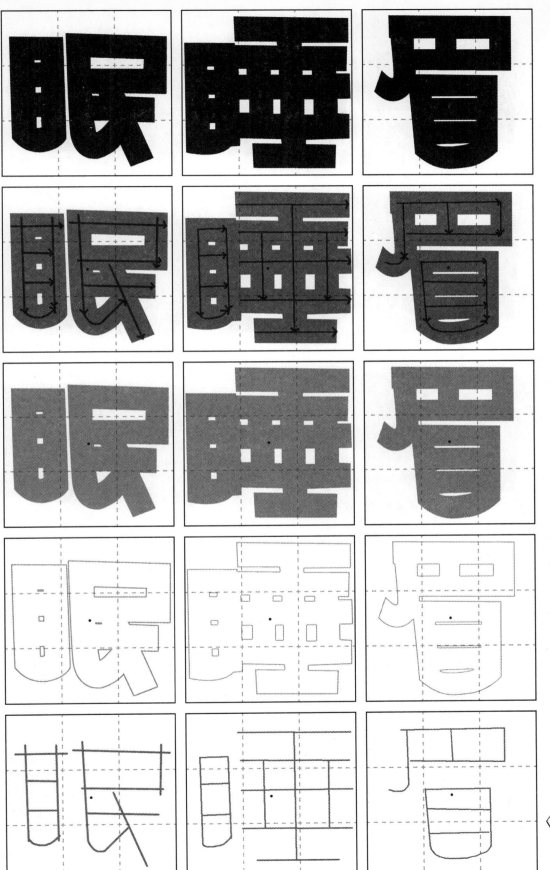

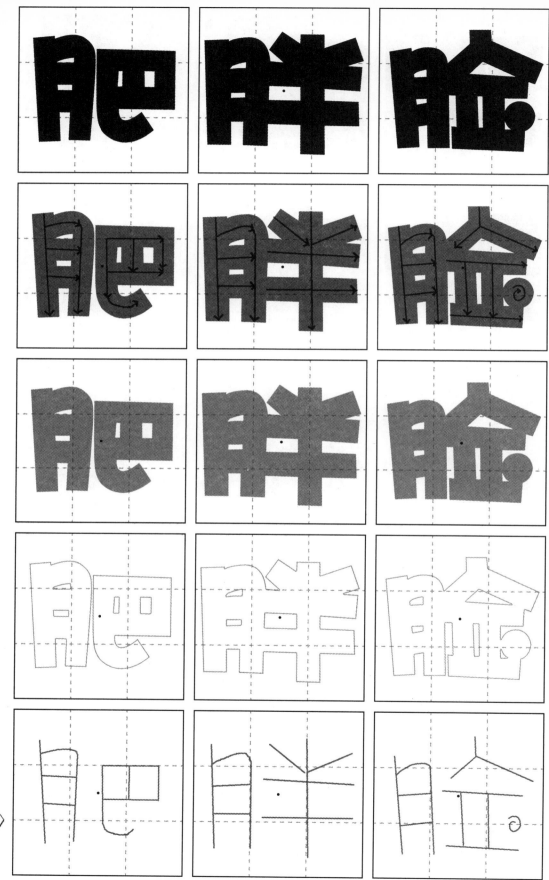

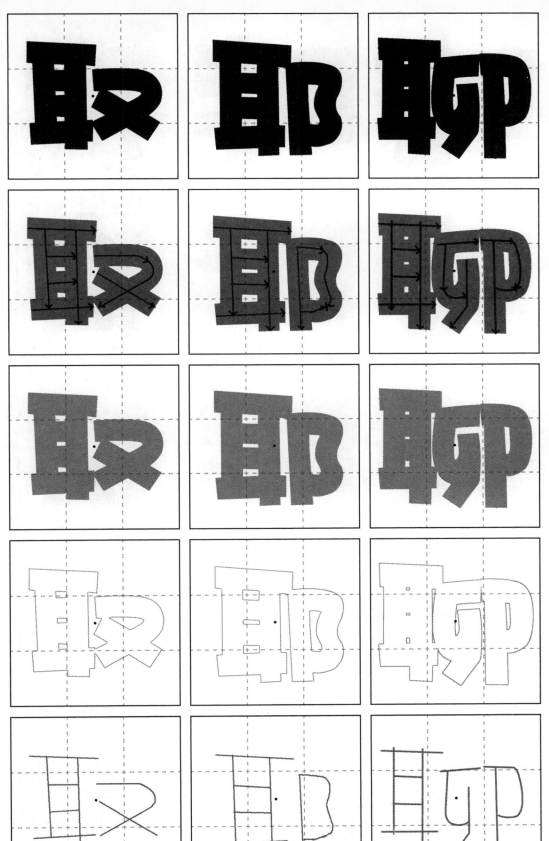

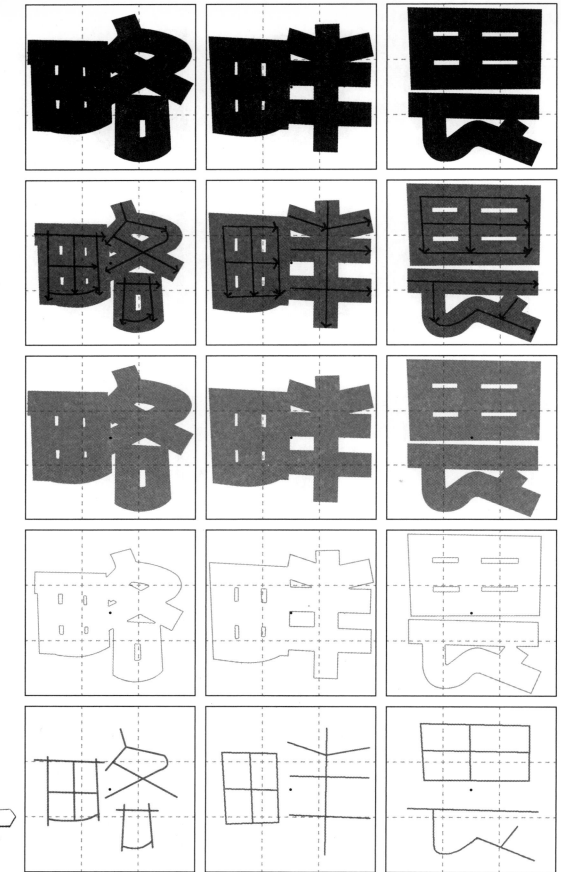

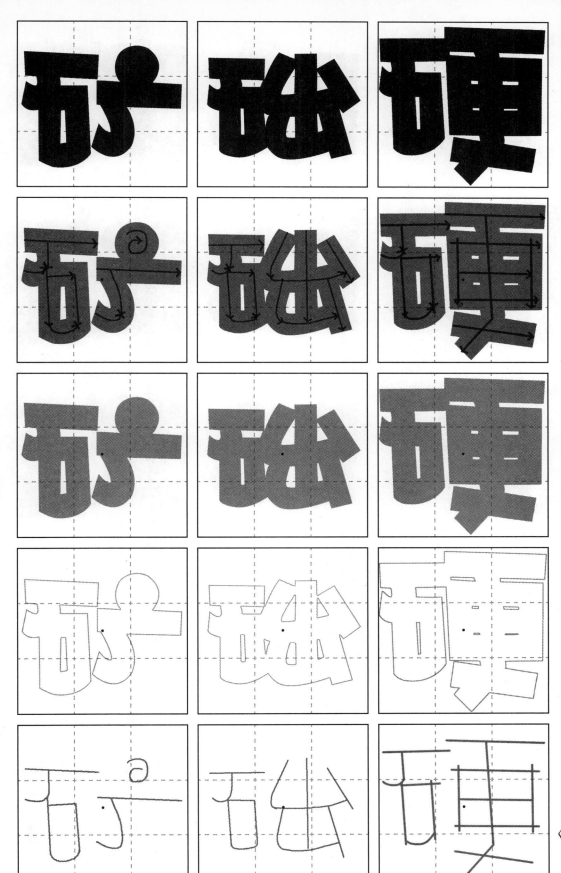

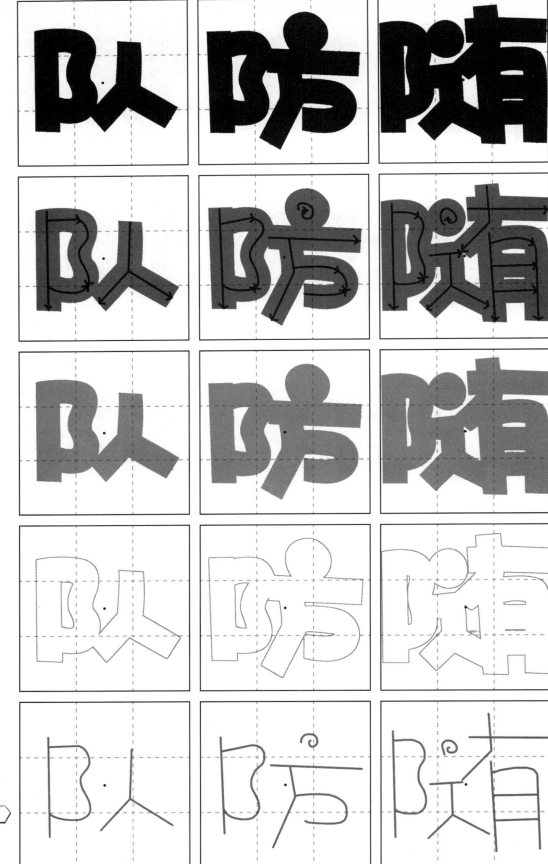

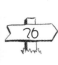

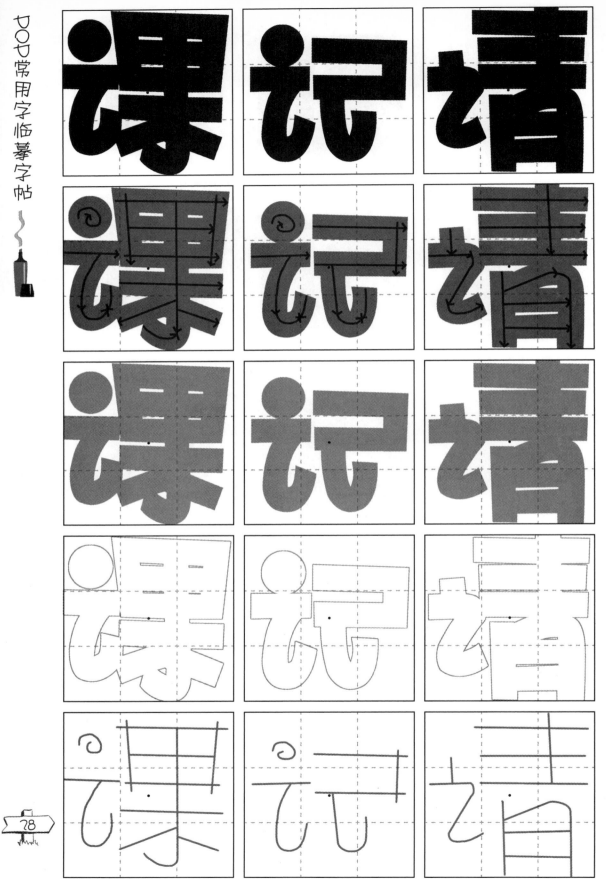

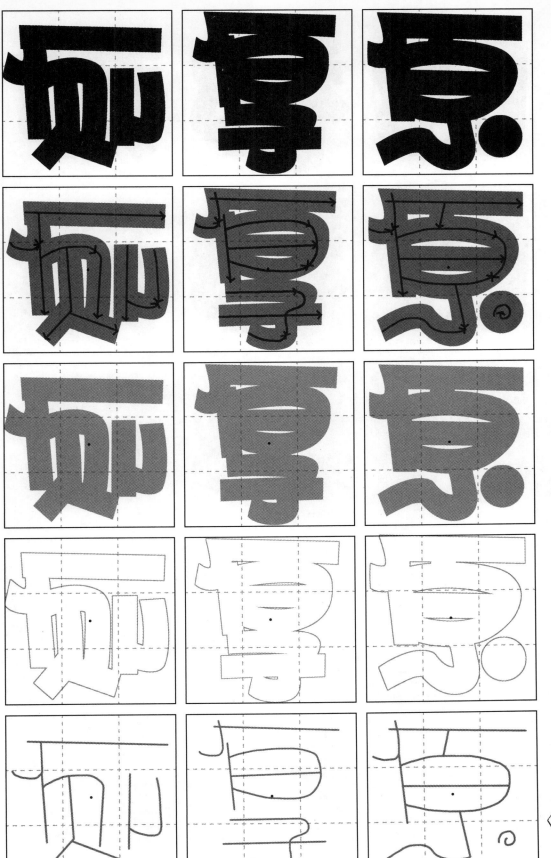

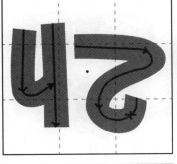

PART2

偏旁部首常用字练习

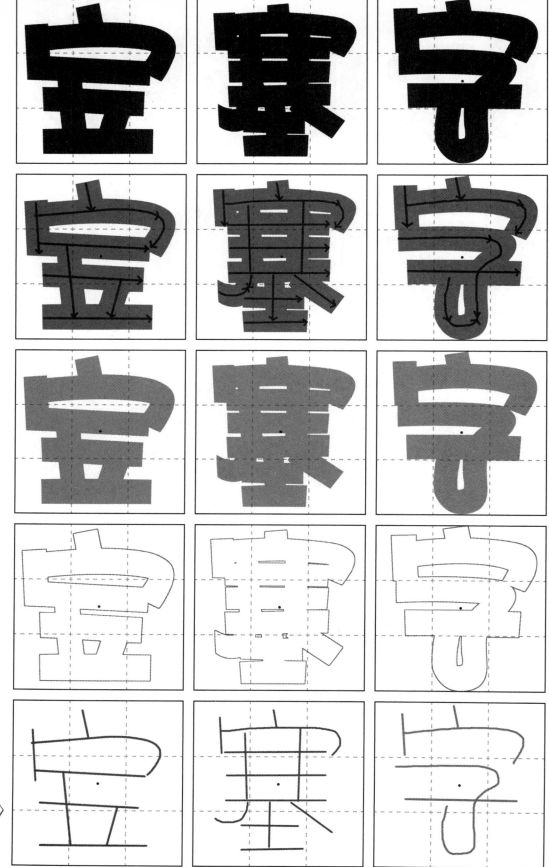

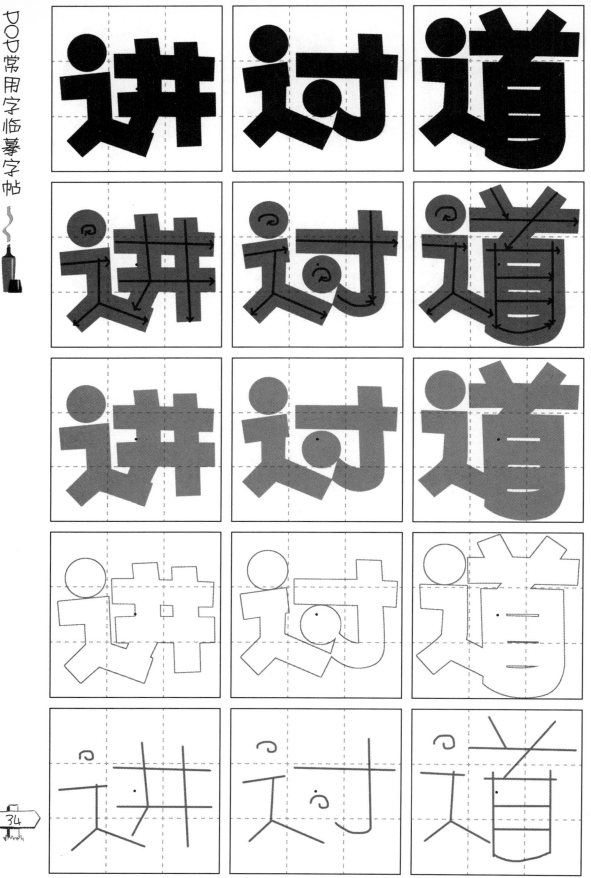

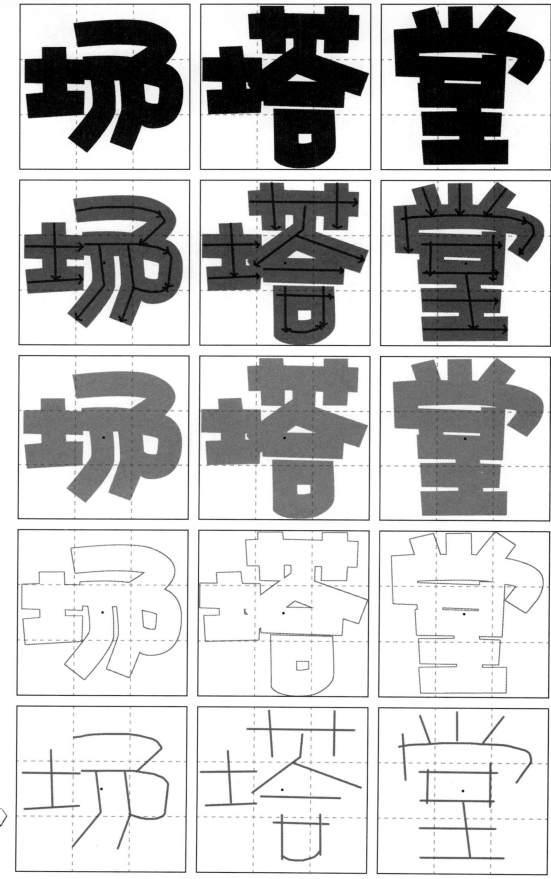

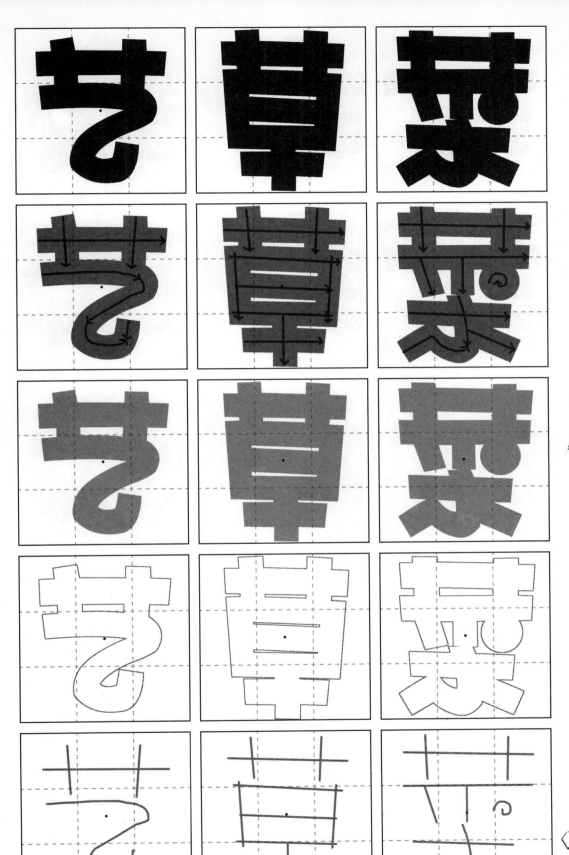

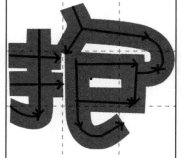
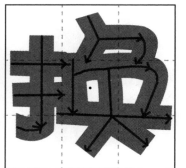

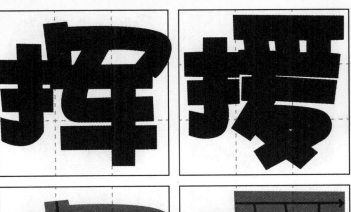
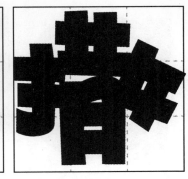
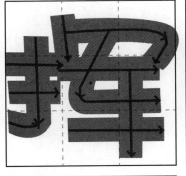
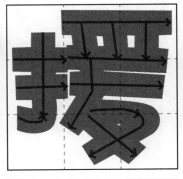

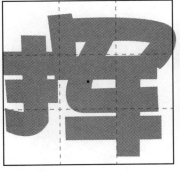
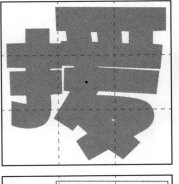

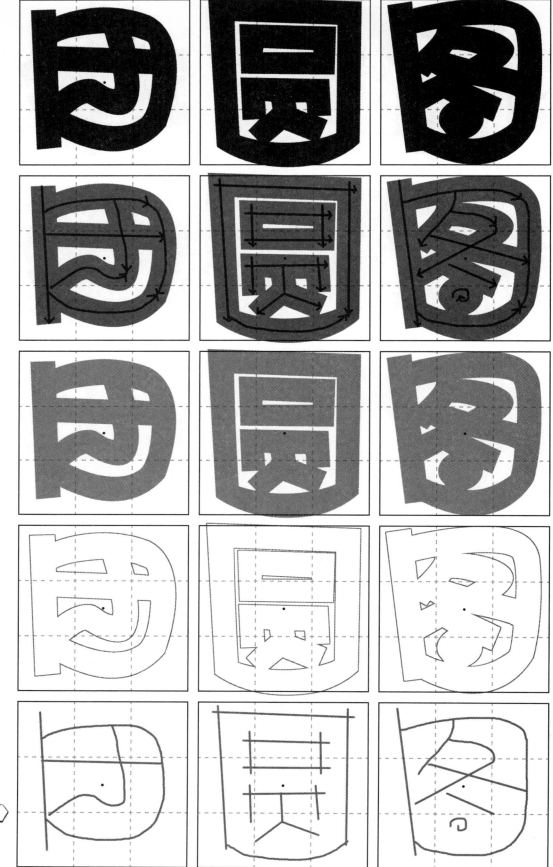

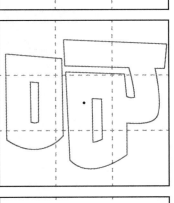

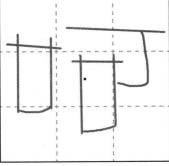

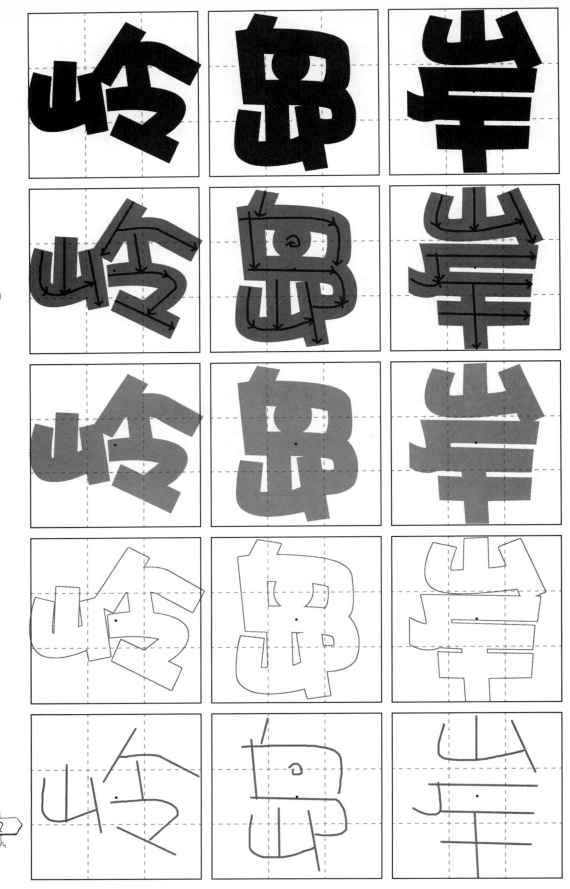

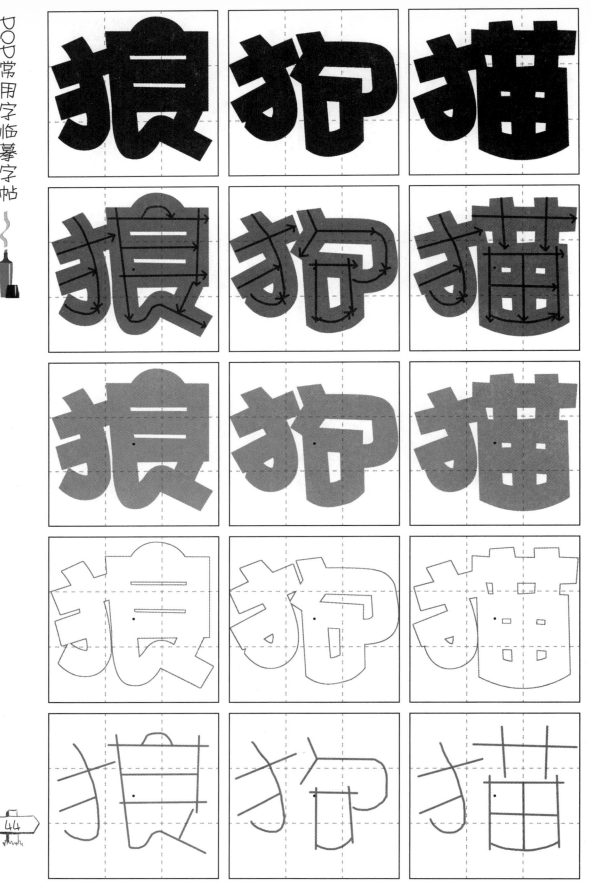

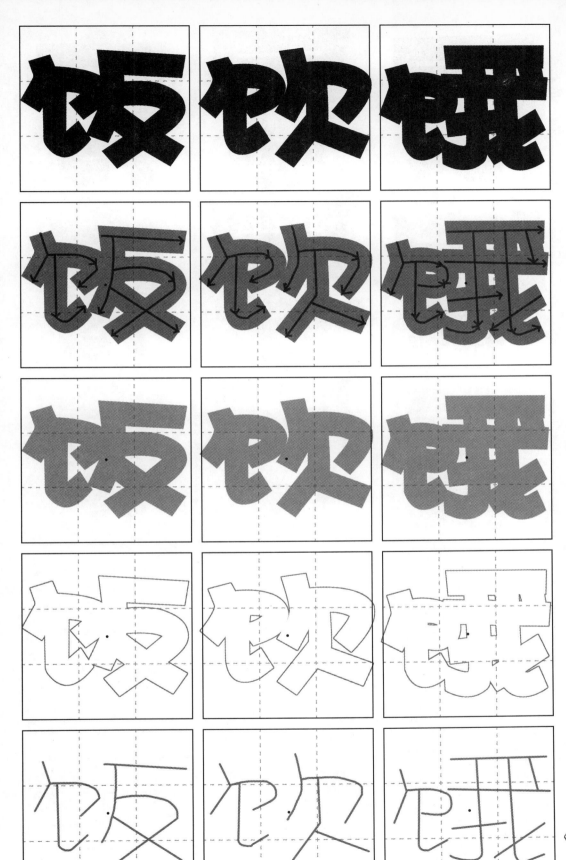

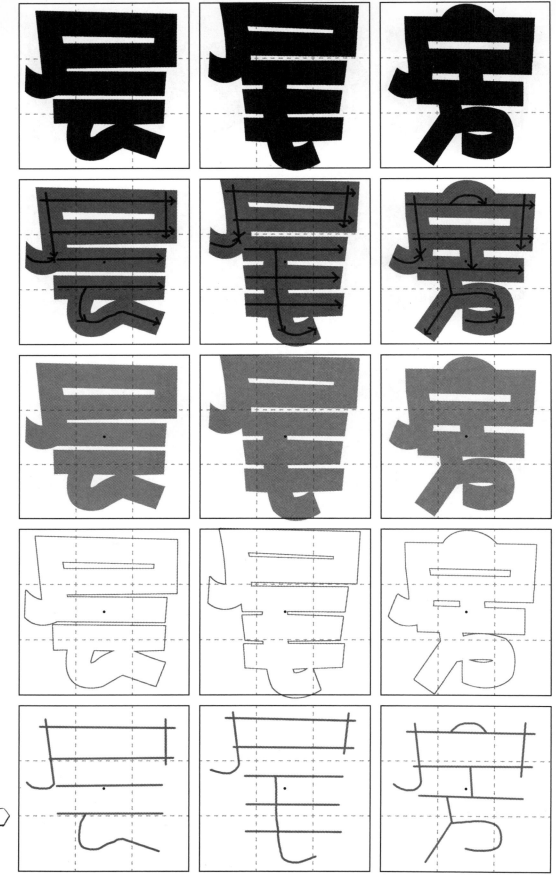

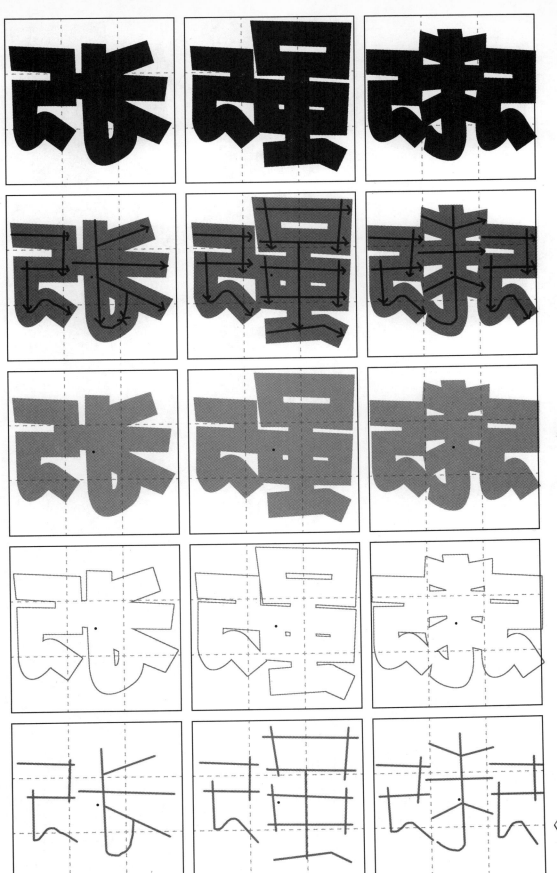

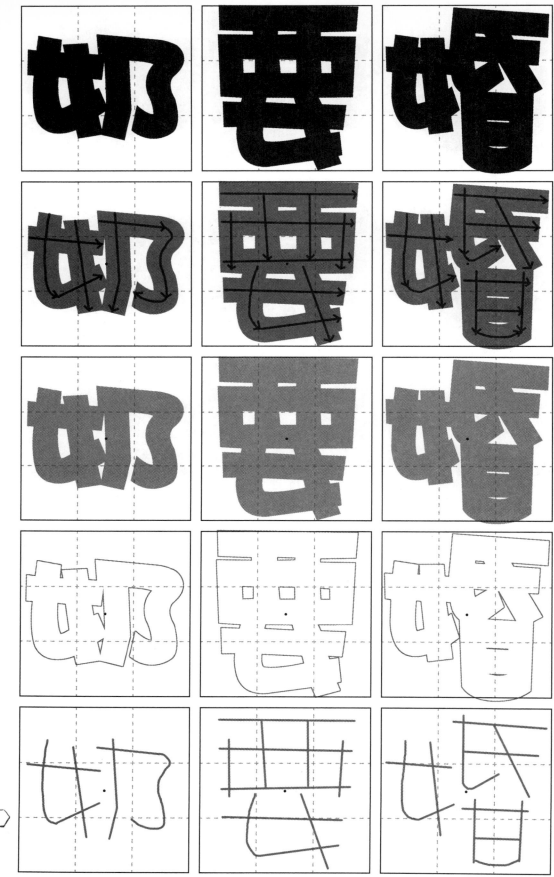

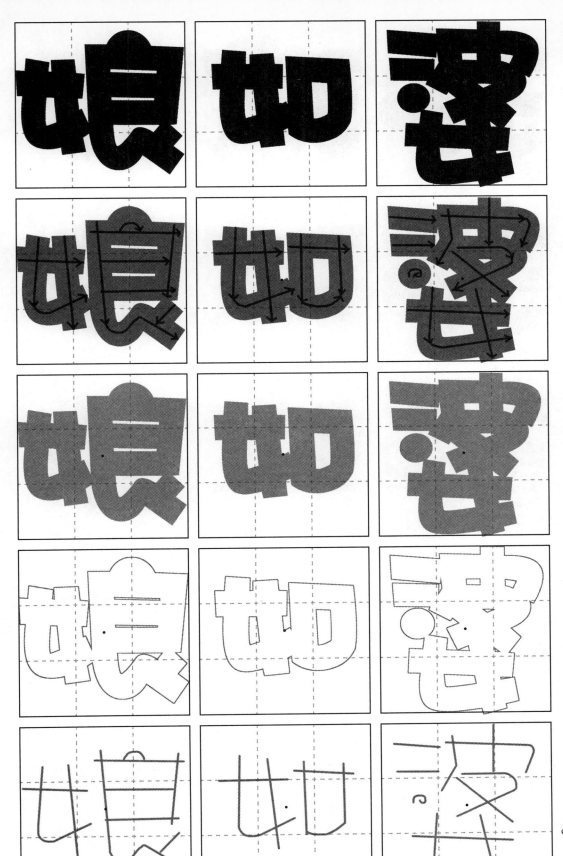

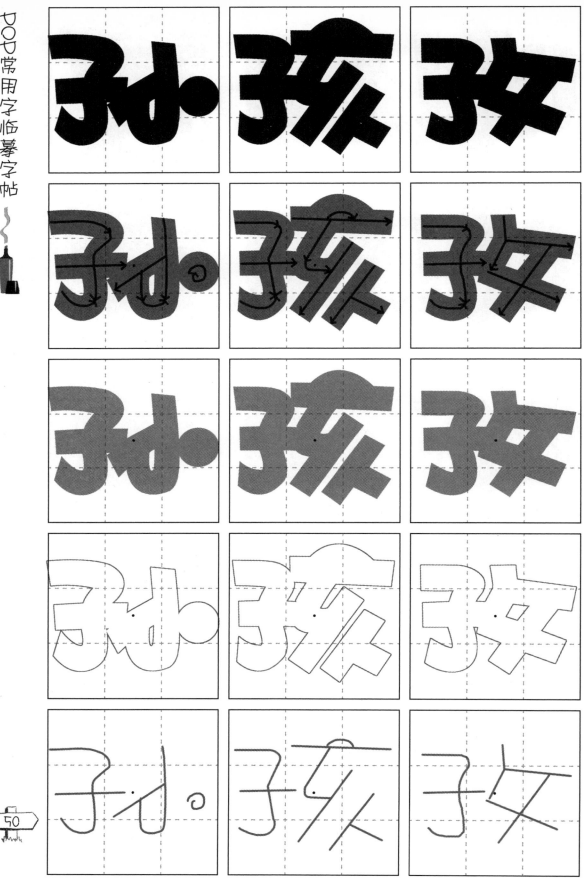

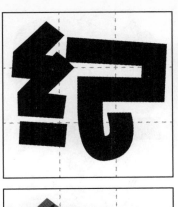 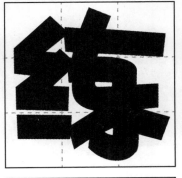 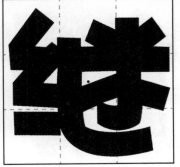

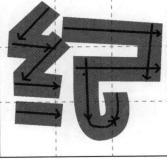 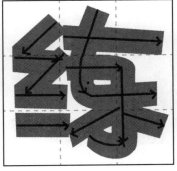 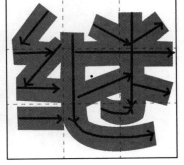

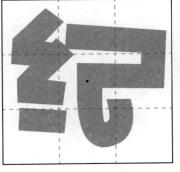 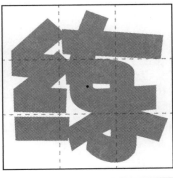 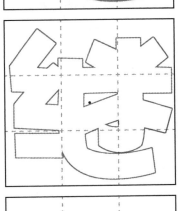

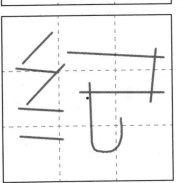 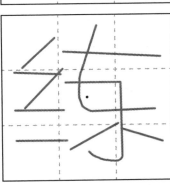 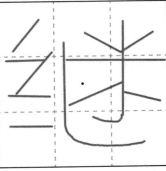

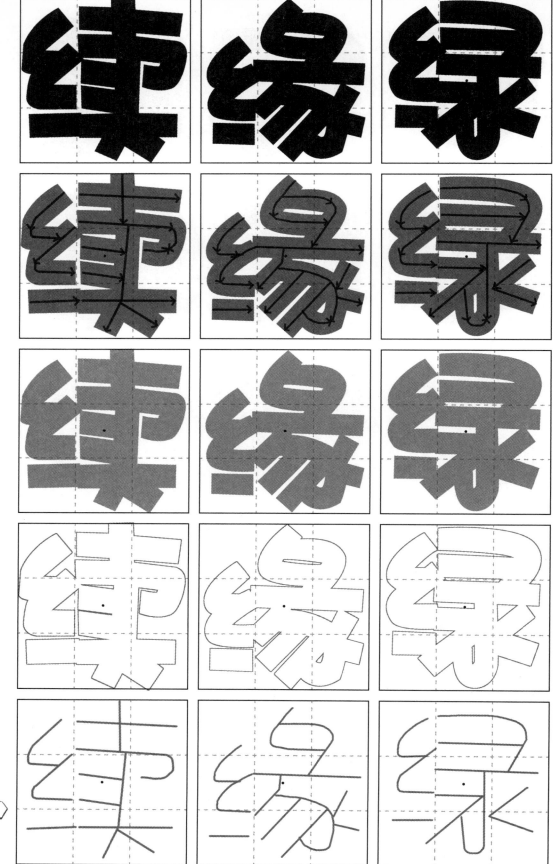

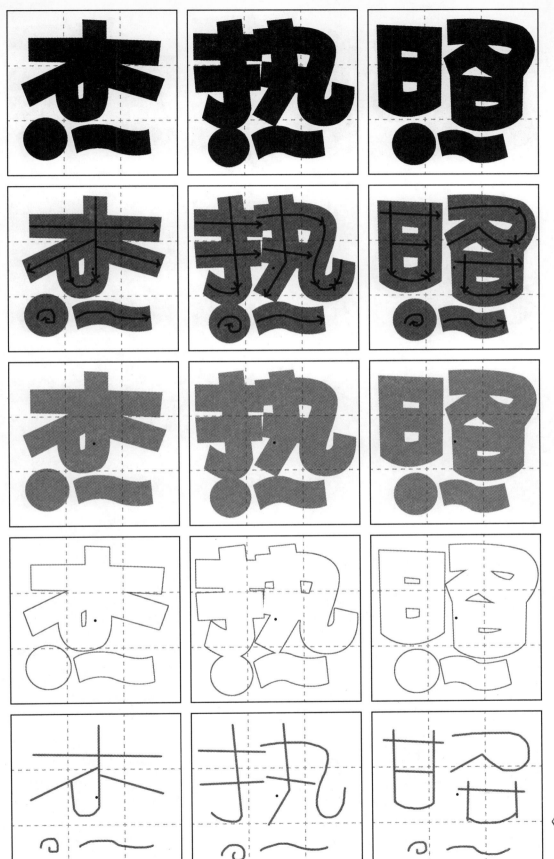

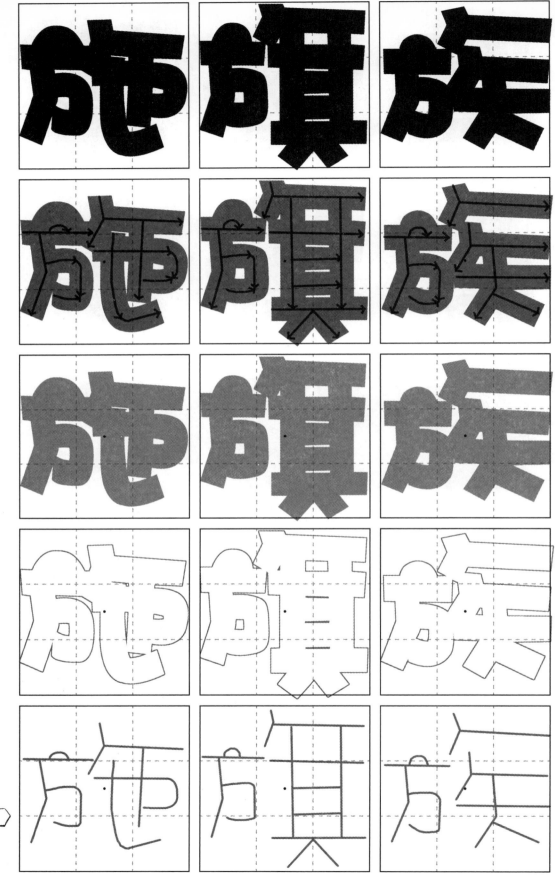

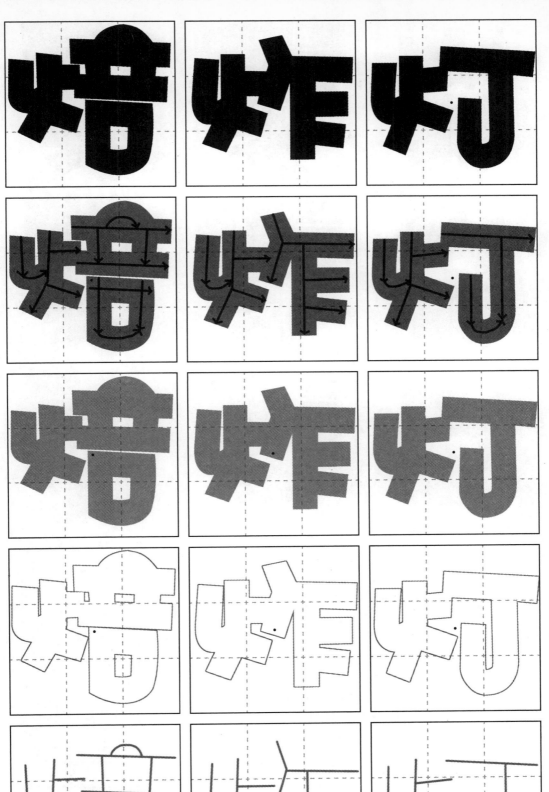

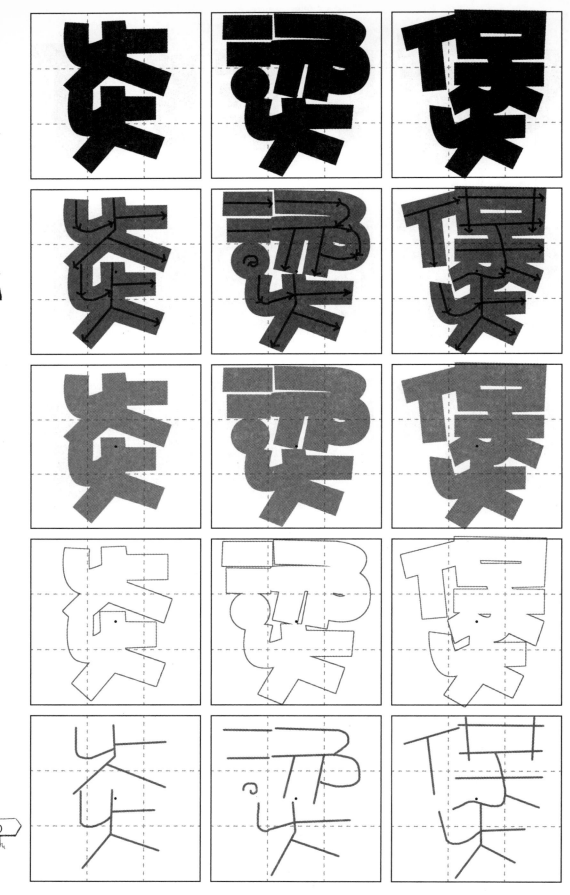

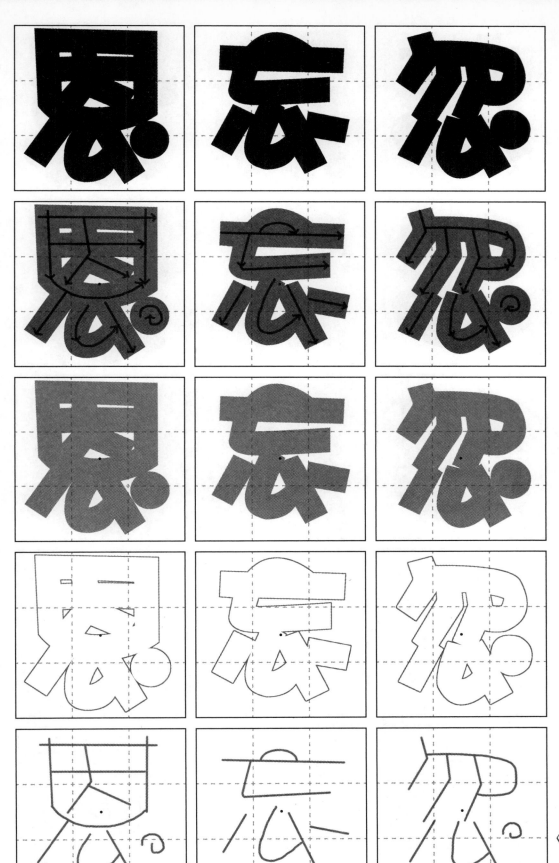

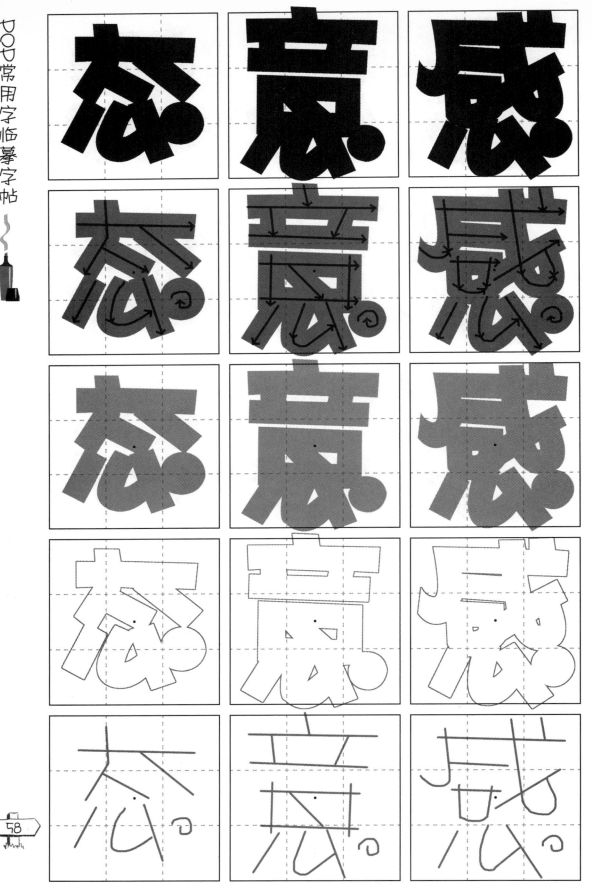

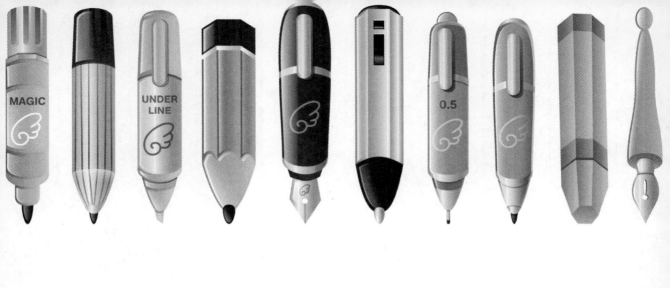

PART3
常用词组练习

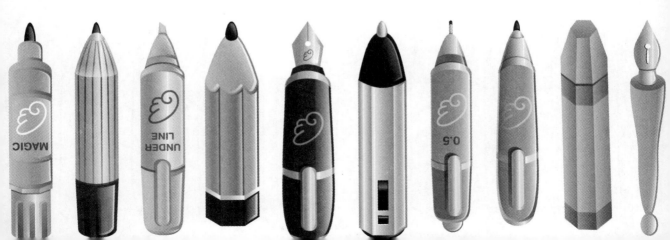

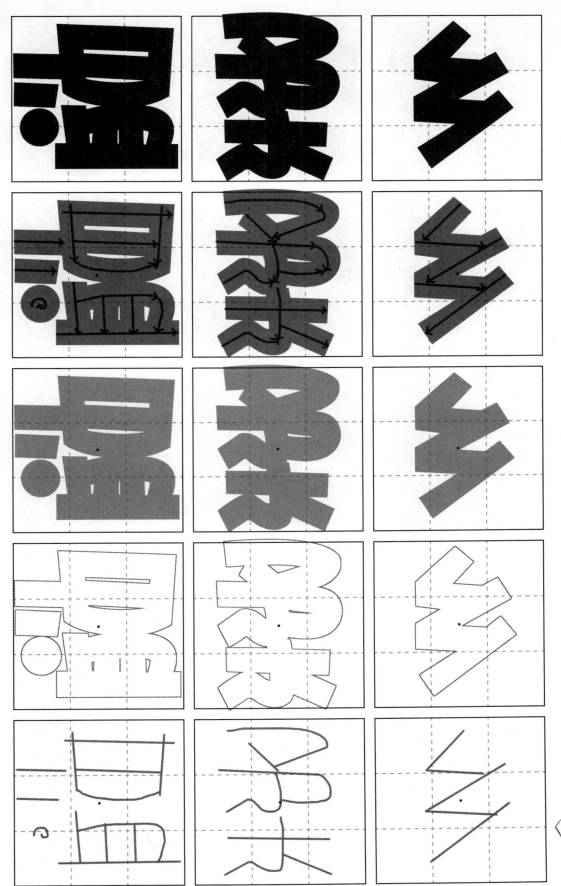

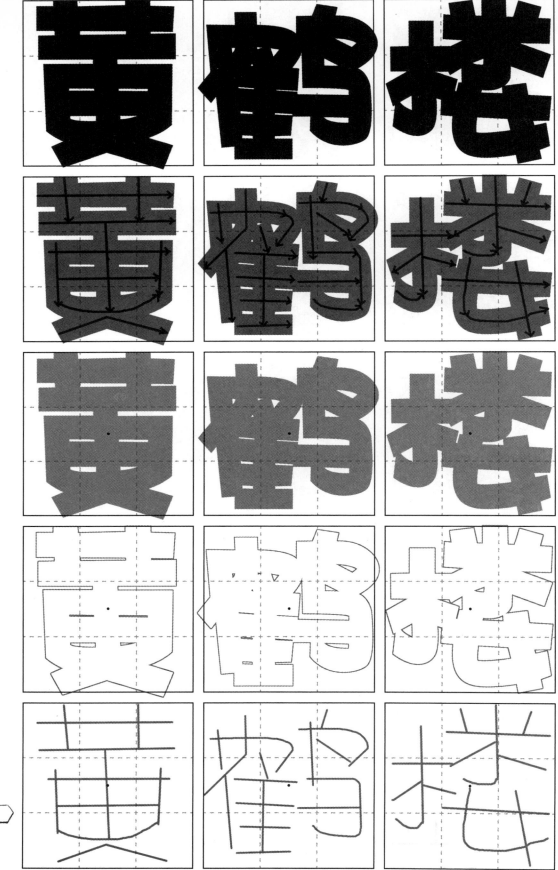

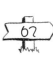

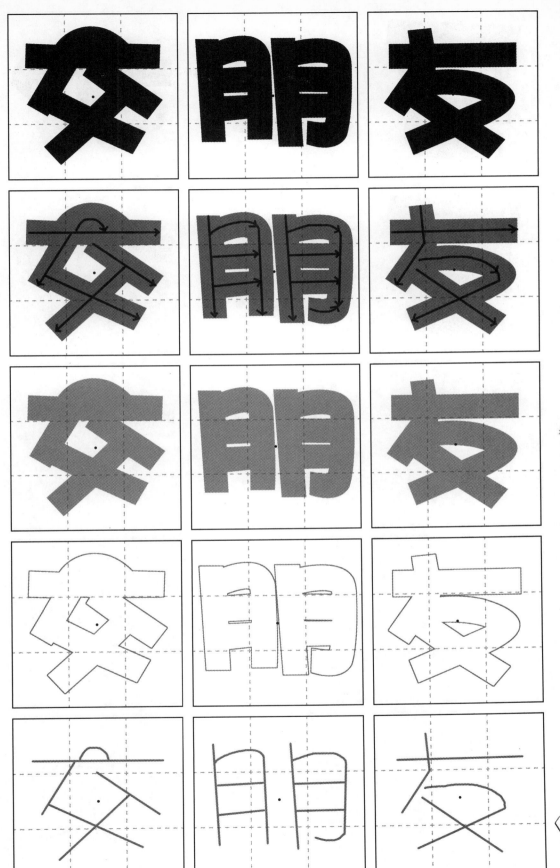

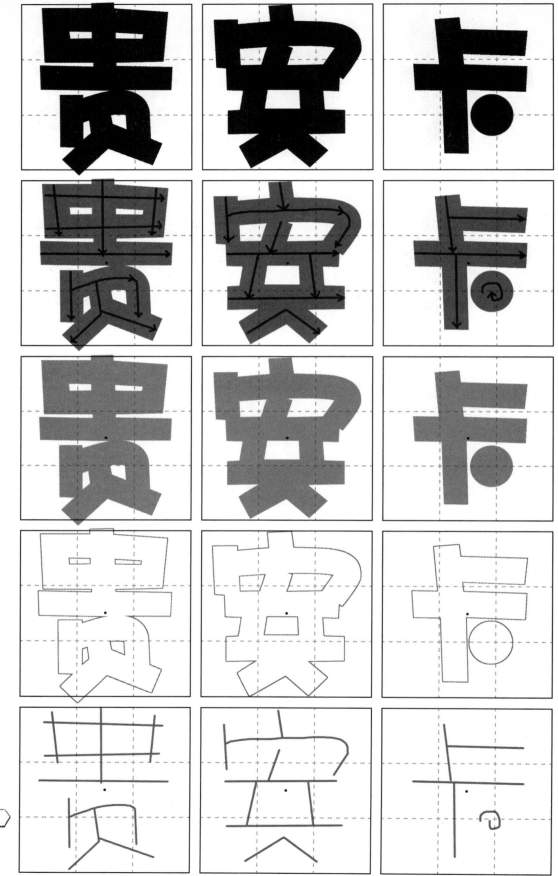

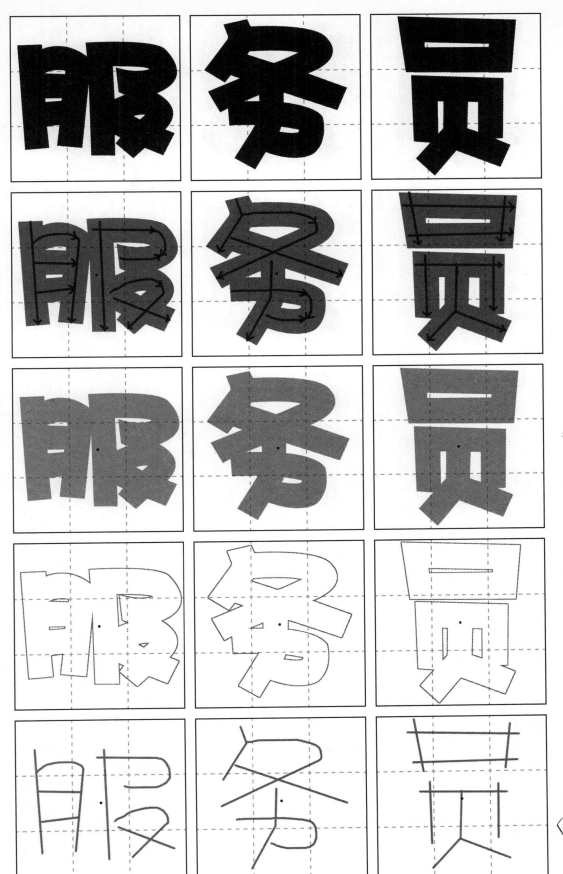

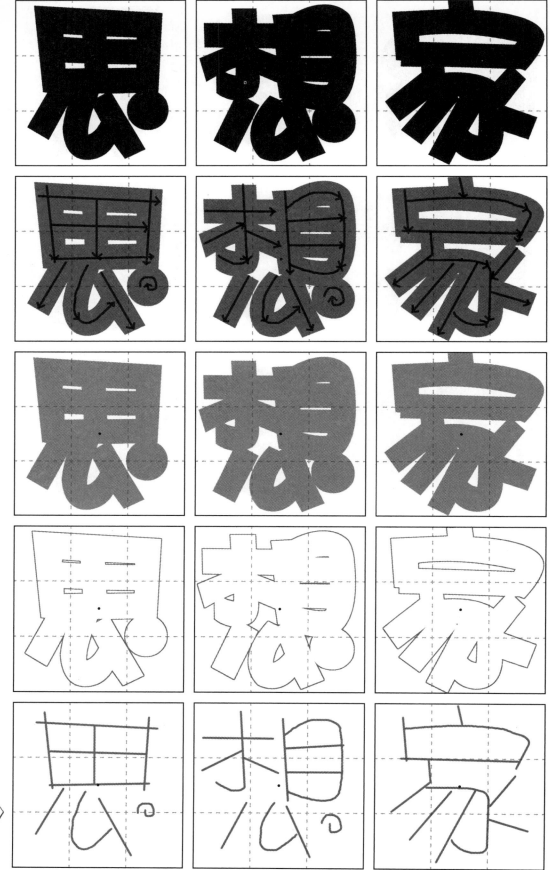

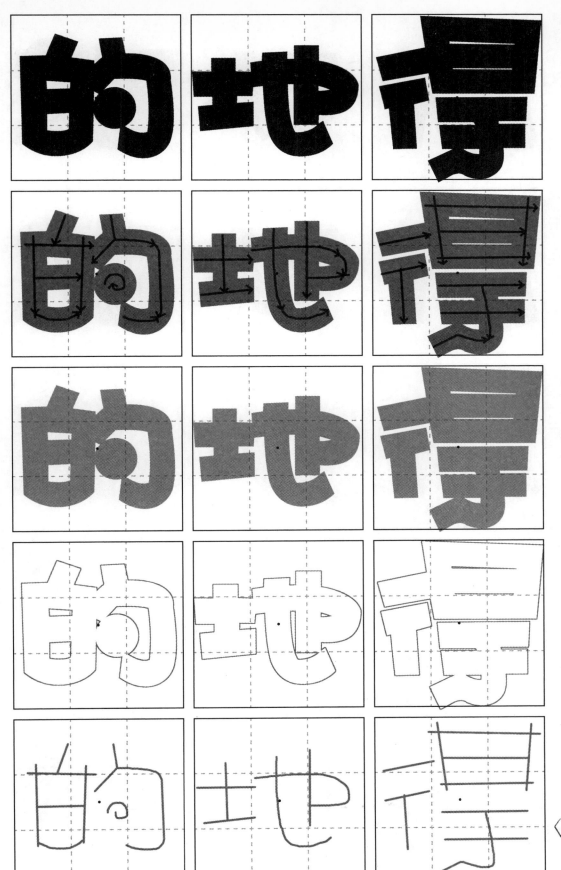

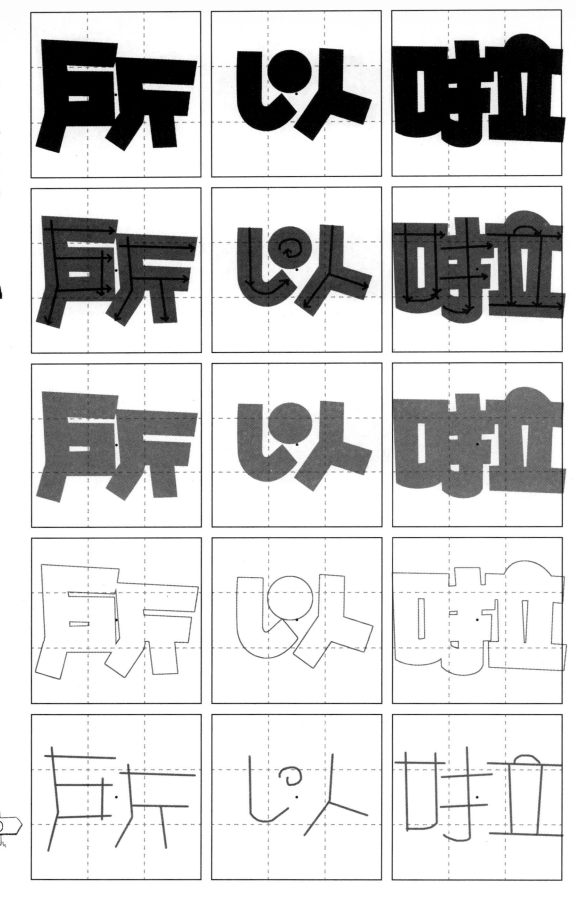

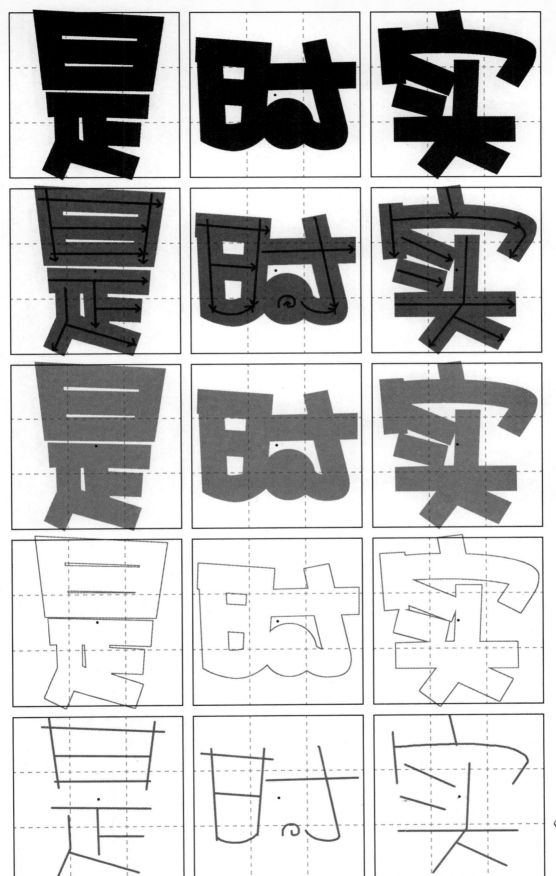

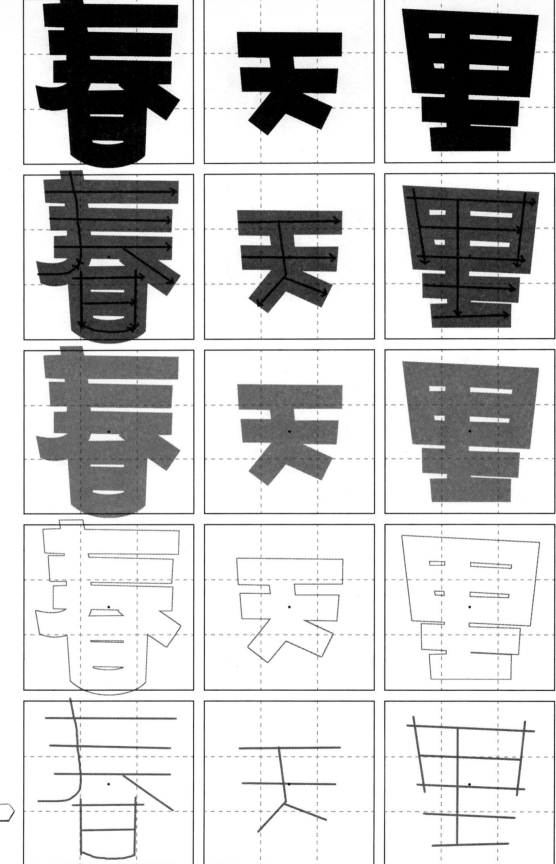

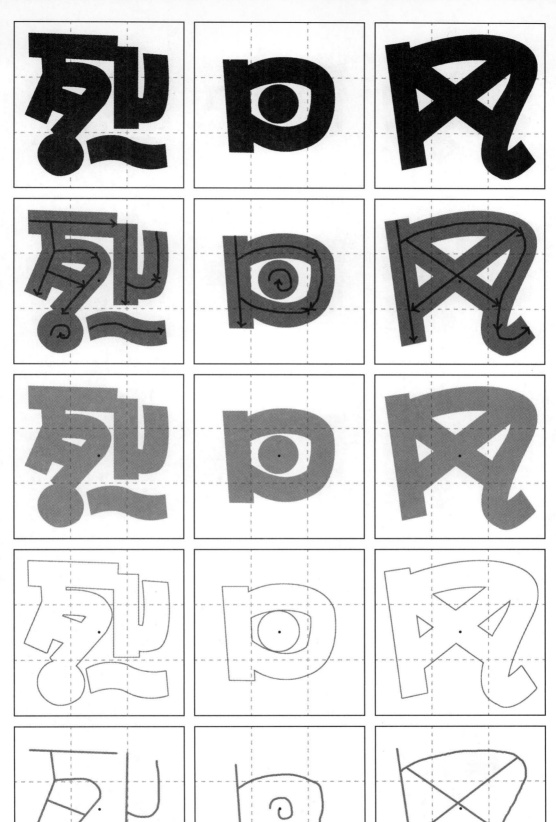

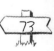

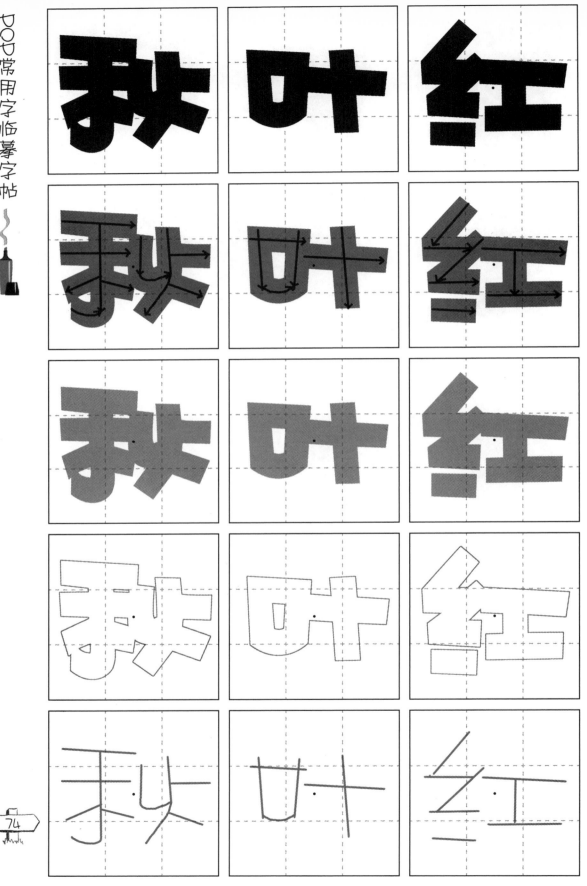

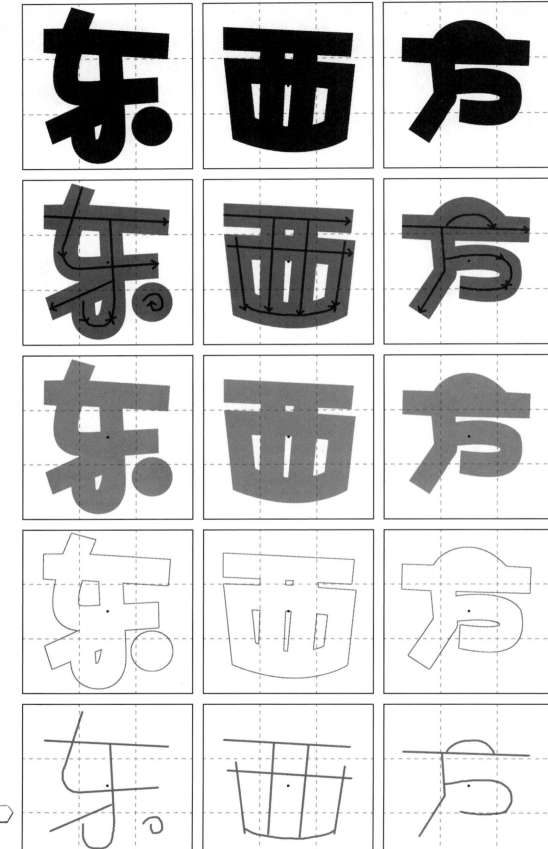

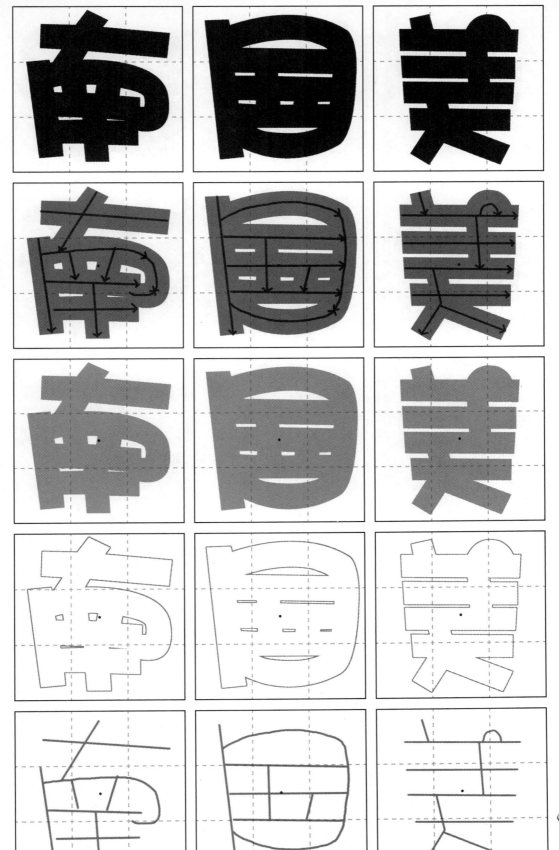

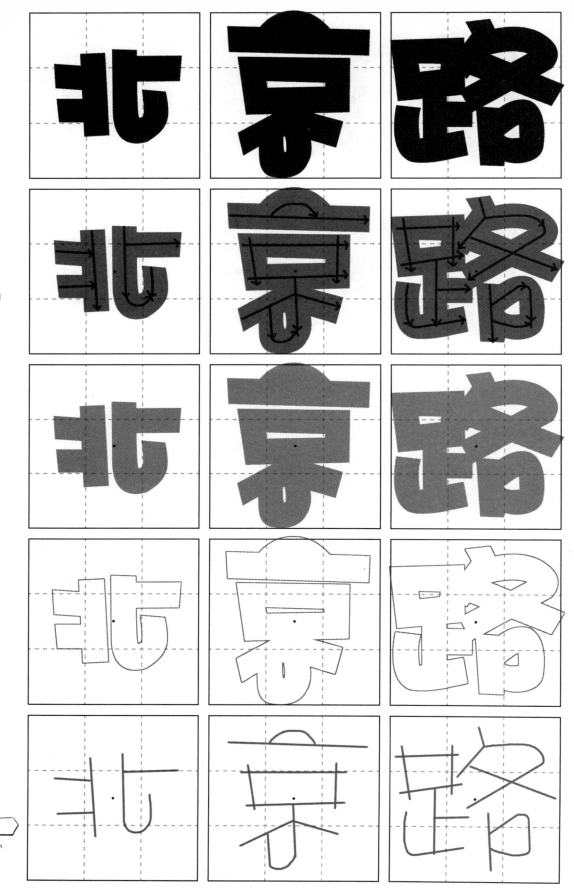

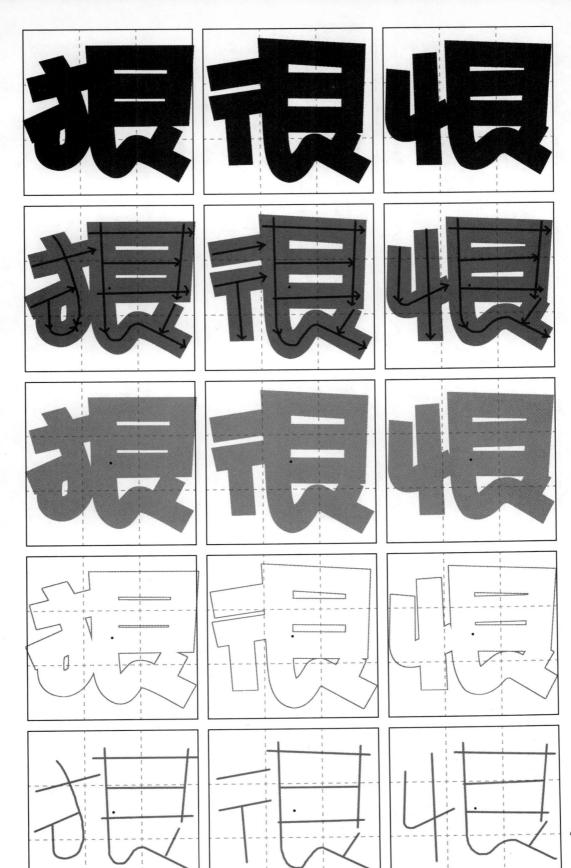

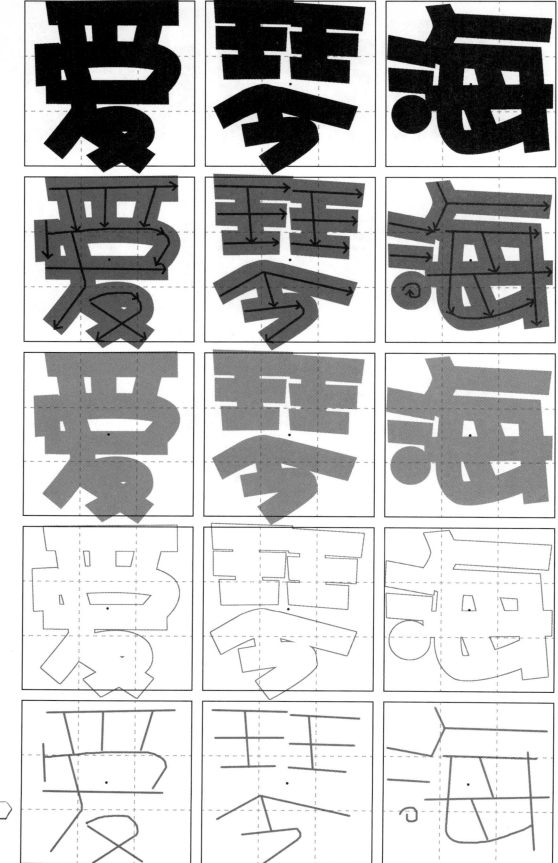

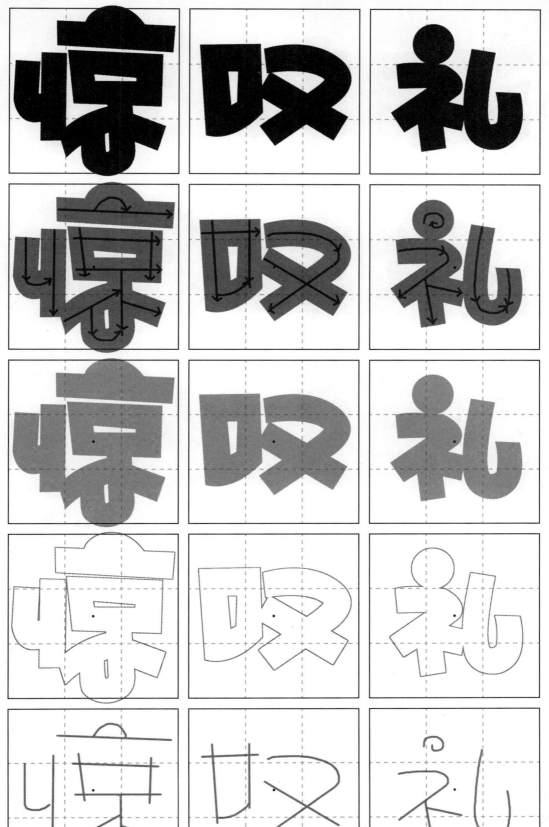

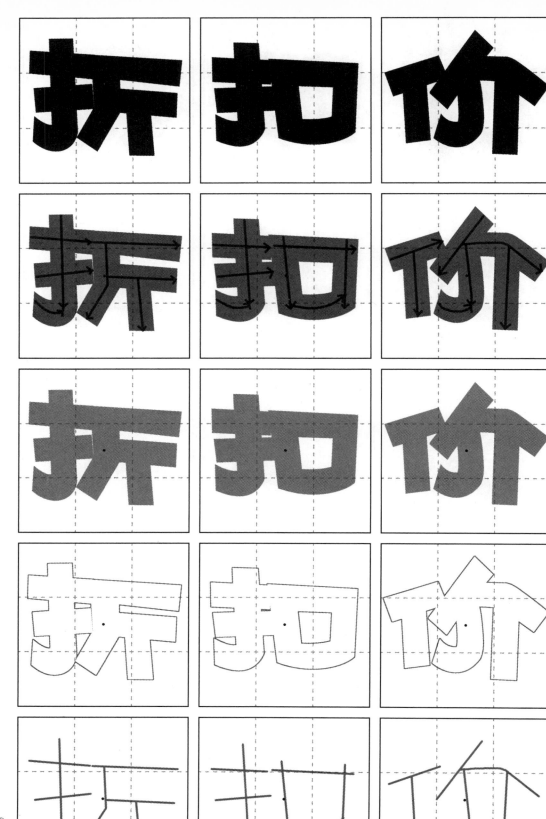

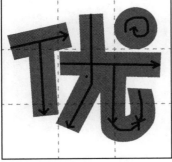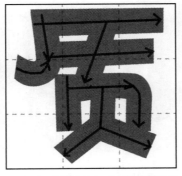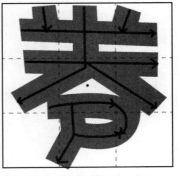

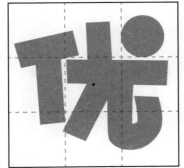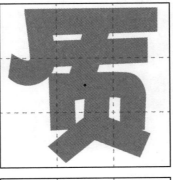

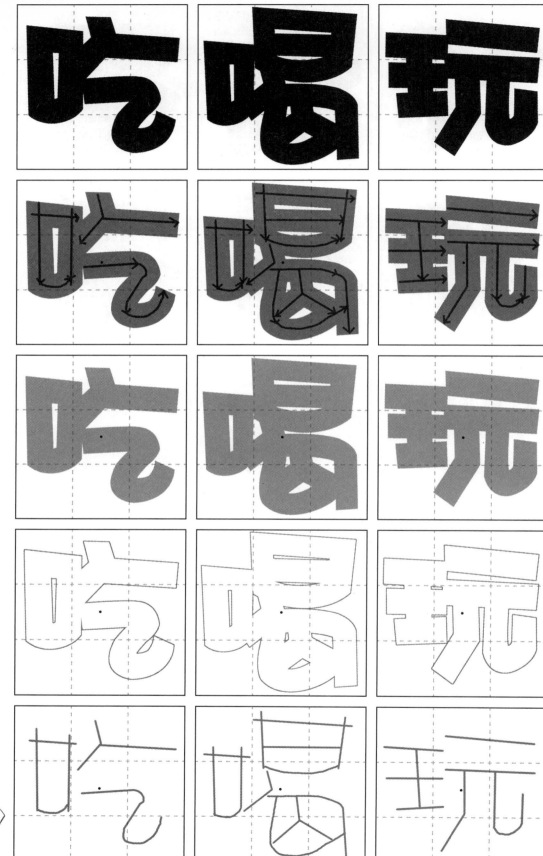

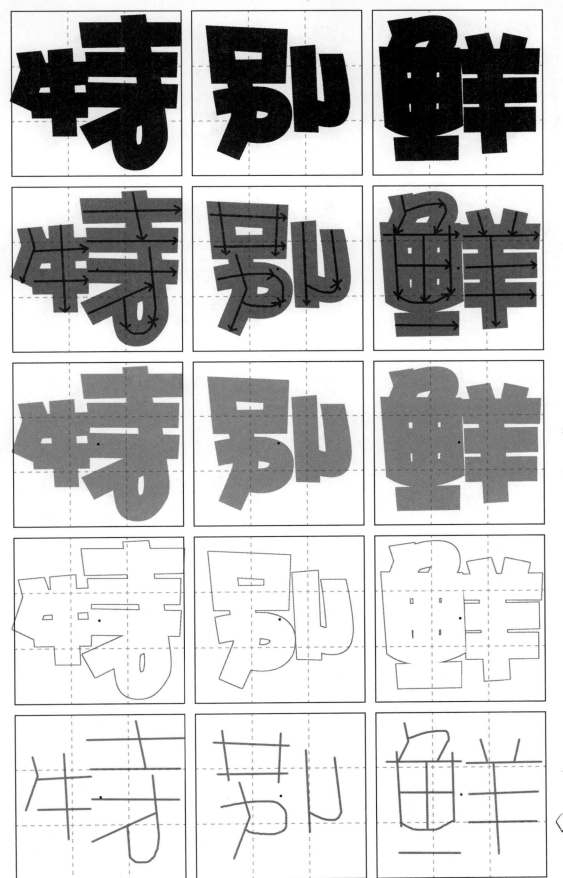

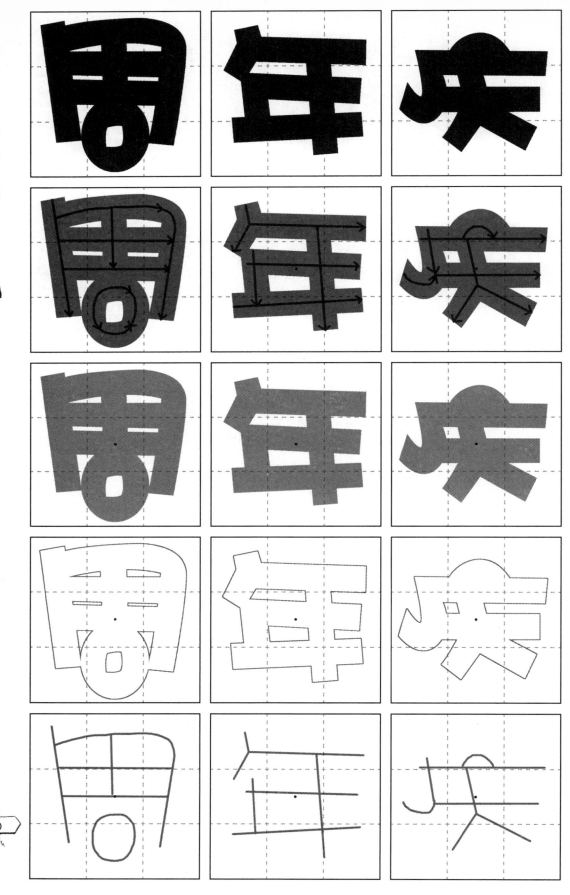

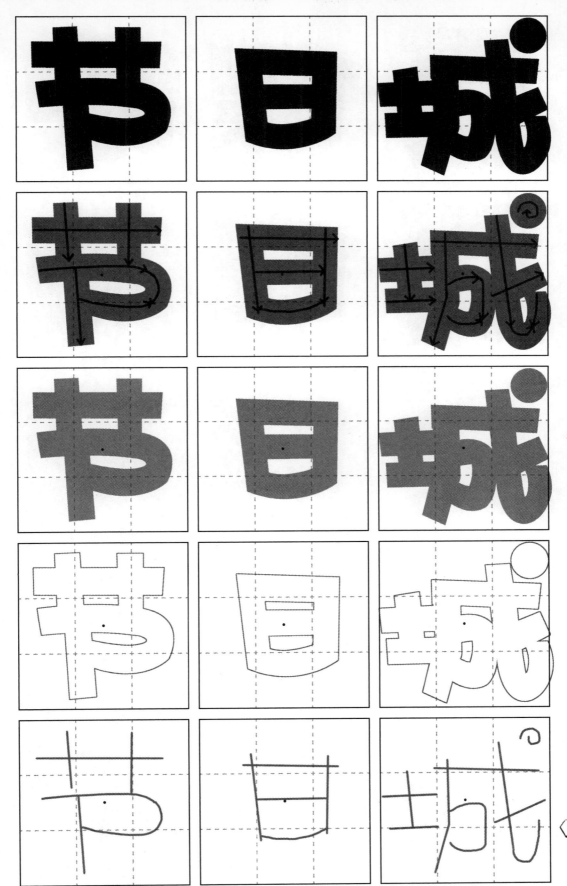

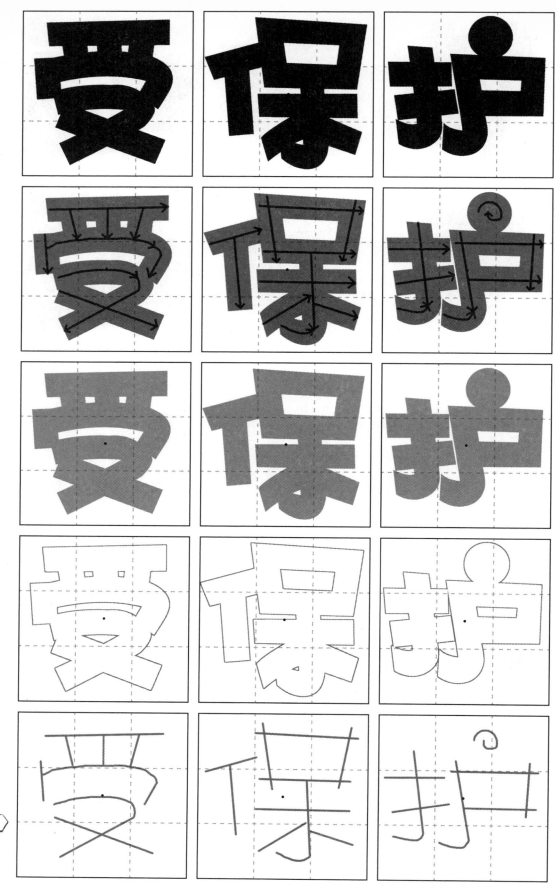

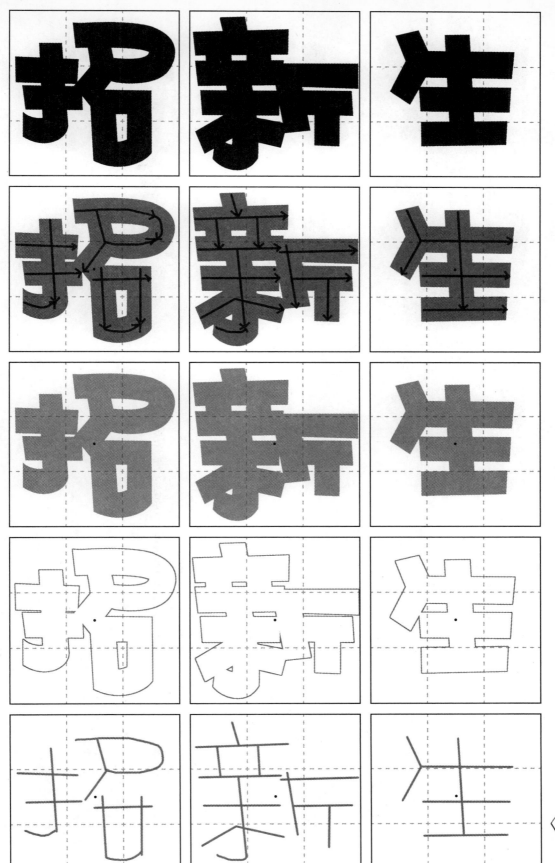

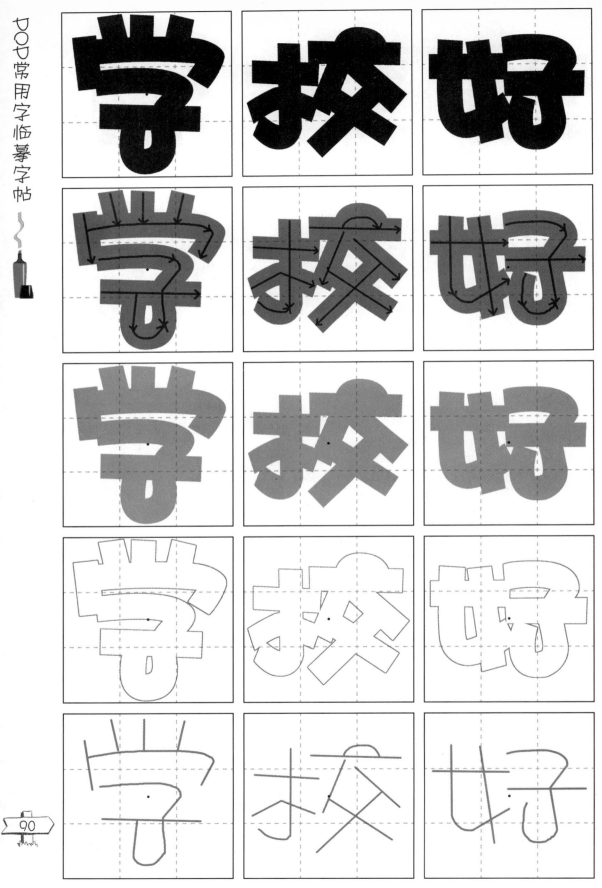

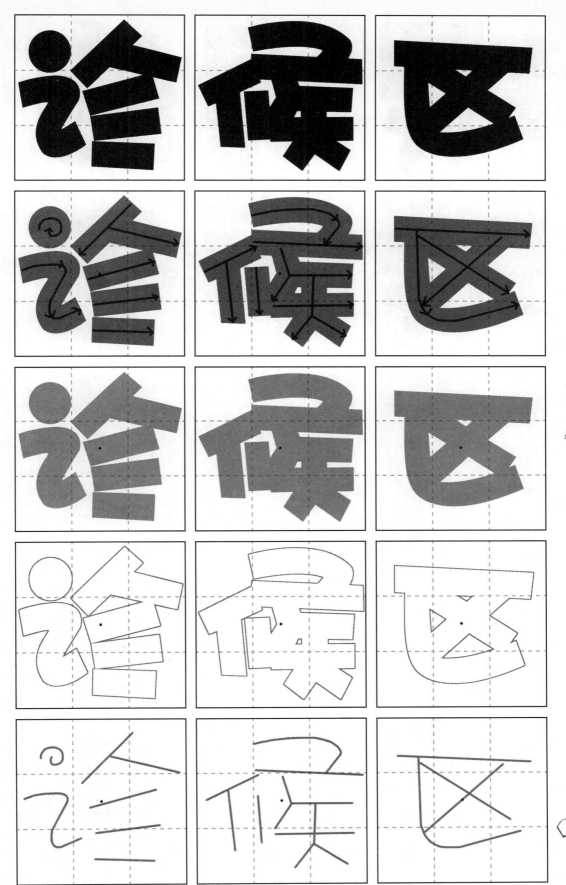

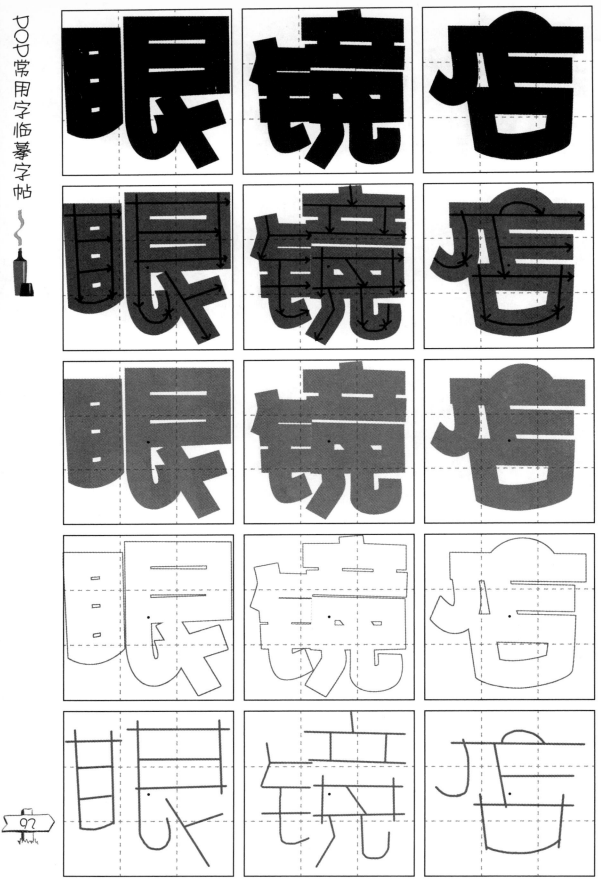

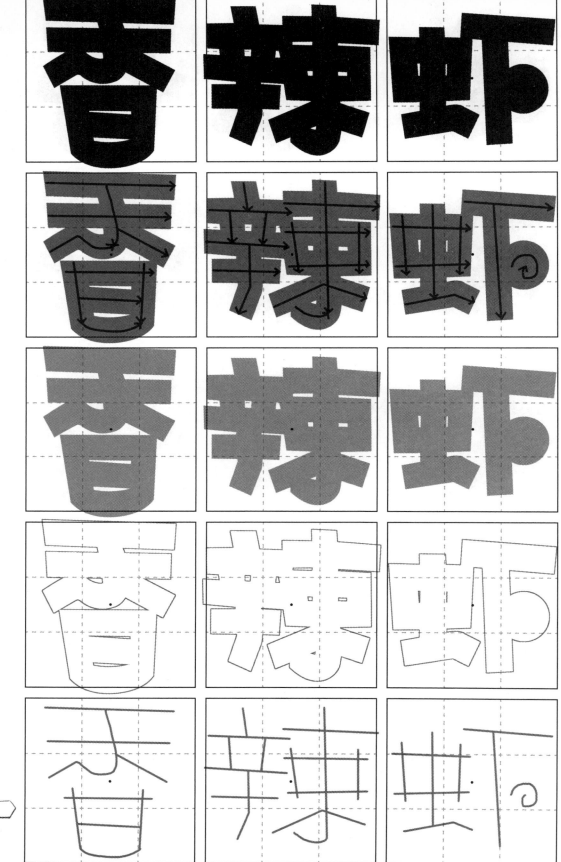

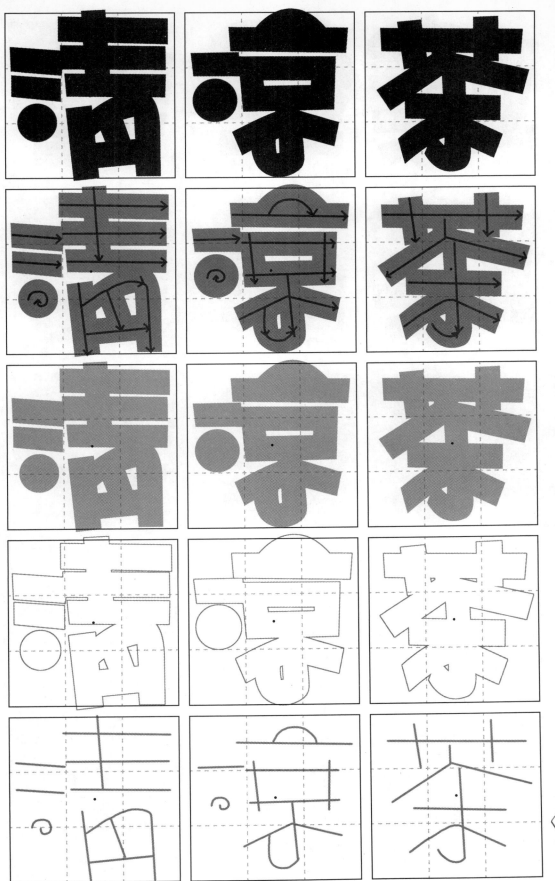

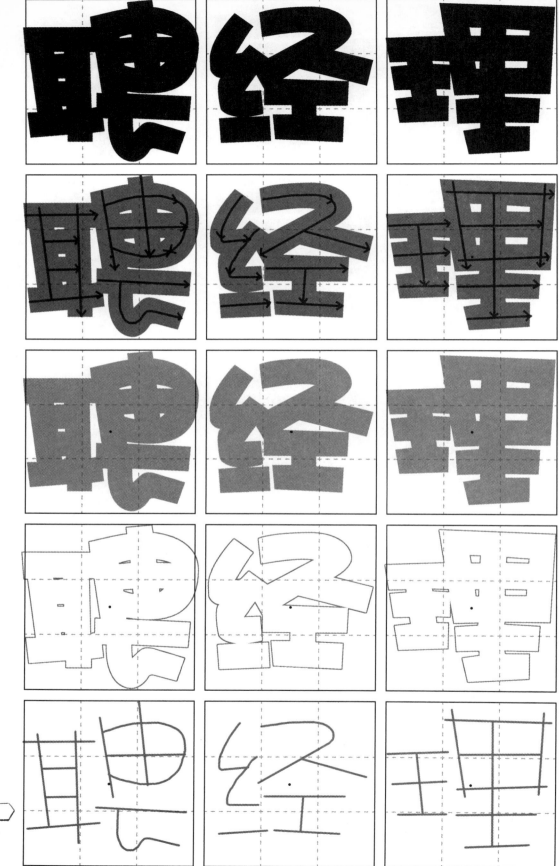

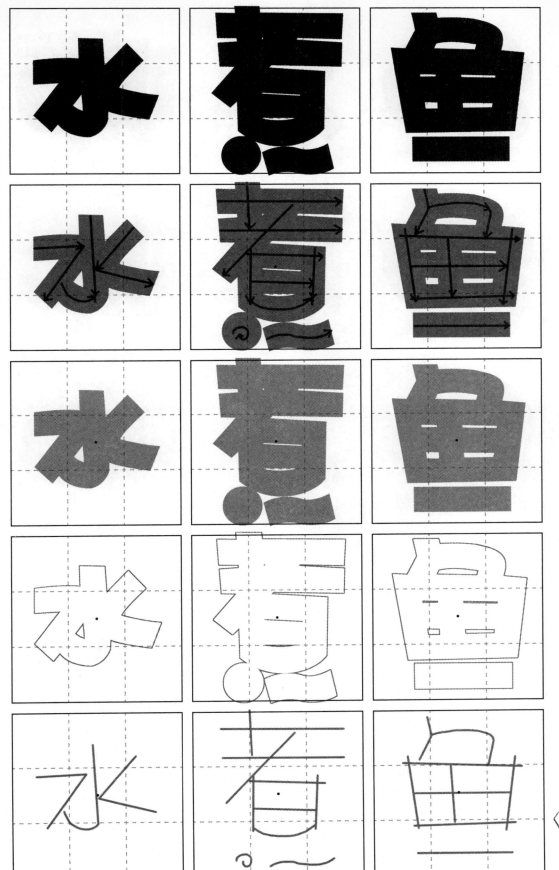

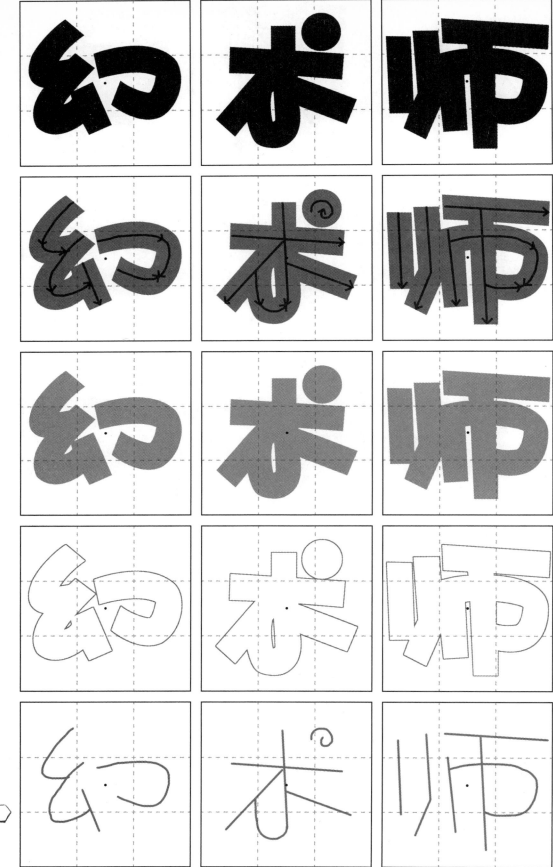

PART4
常用复杂字练习

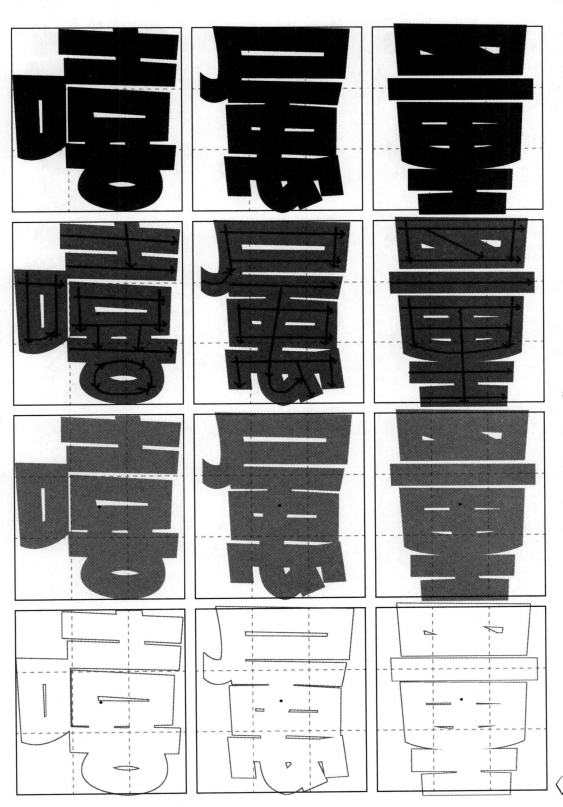

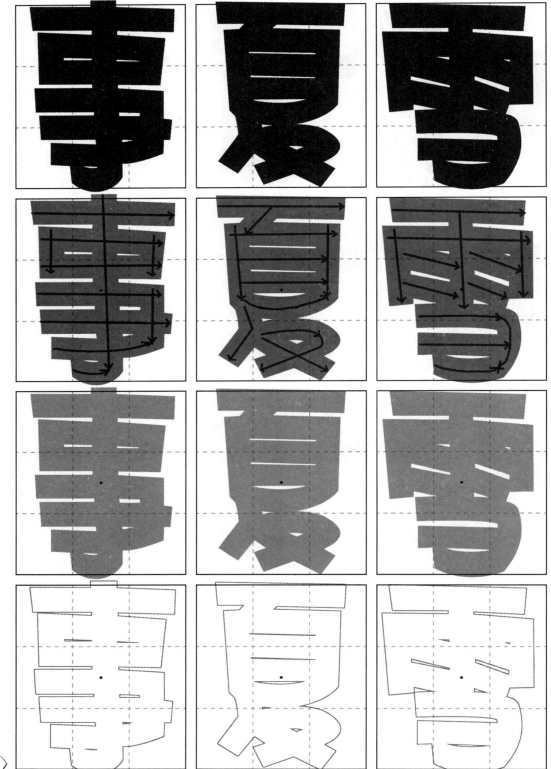

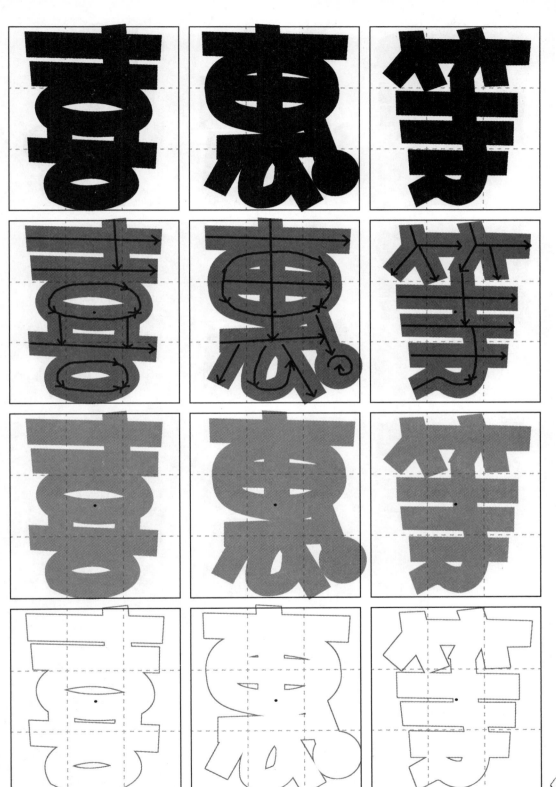

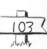